一把美工刀削出
可愛小動物

想作室 — 許志達

關於作者

許志達

　　工作室致力於木質產品的開發研究與木雕技術的推廣運用，希望能夠透過淺顯易懂的方式讓更多人能夠喜歡愛上這逐漸沒落的傳統工藝。

FB 粉絲團 想作室

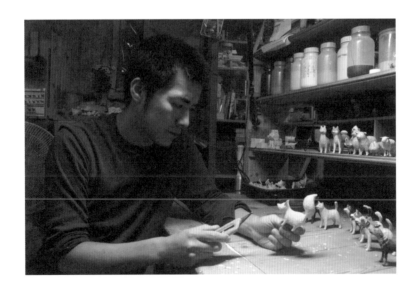

前言

刻出自己人生

　　木雕，簡單來說就是針對木頭的生長結構，進行拆解造形的動作。這得實際接觸過，才能慢慢有所領悟。

　　記得年紀還小時對木雕造形藝術很感興趣，只是一直苦無相關的學習資訊管道，也就這麼放著。年輕的我，無法確定自己未來的發展方向，什麼都想要嘗試，記得當時電子業很夯，也就聽從家人的建議選擇了相關科系，不過畢業後並沒有從事相關行業，到處端盤子打零工渾渾噩噩度日。後來受朋友影響，決定隻身到台北打工習畫闖闖，兩年過去，覺得自己好像有那麼一點天分，回家成立畫室，幻想自己可以成為畫家，才發現……畫什麼比怎麼畫還重要，結果可想而知。跟著父親一起在工地做了五年之久的模板工人，參加職訓學習裝潢木工，結訓後與朋友合夥做拼裝家具，短短一年我就決定拆夥開始自己的創業路程，前兩年總收入不到二十萬，那時候經營得很辛苦，必須仰賴借貸才能苟活。

　　木工要靠一雙手生產足以維持生計的產品，除非有足夠的資金添購設備與材料，有相關的通路資源，才可能有辦法與大型工廠競爭，意識到這點，增加了黏土公仔製作的產品項目。這部分純粹是興趣，在等待職訓偶然的情況下，發現黏土塑型的魅力，既然有自己的工作室何不做些自己喜歡的東西呢？那時候對黏土造型特性完全不瞭解，透過大量的練習製作拼命生產，得一天工作十五個小時瘋狂捏土，一個月生產近兩百隻的小公仔，做到抽蓄脫水痙攣，有賣掉的話，或許一小時就能有九十塊的收入。剛開始總覺得有收入總比什麼都沒有好，完全不計成本，但是你我都知道這無法維持長久。

　　在很偶然的情況下，遇見峇里島生產製作的小動物，發現這種木頭似曾相識，於是央求材料行提供少量訂製，開始了我研究木雕的刻刻人生。

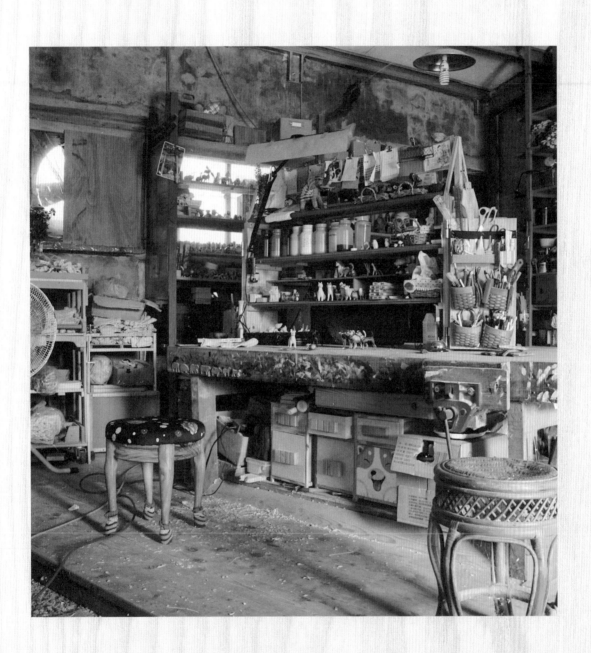

目錄

part 1　木雕初入門

part 2　木雕實驗室

part 3 雕出動物園

part 1

木雕初入門

　　木雕與一般其他類型的手工藝相較，常給人門檻高的感覺，但透過下列的使用工具及運刀方式，你會發現木雕並沒有想像中的艱難，我們只要有一把美工刀，就能削出可愛的小動物。

ISBN 978-974-289-940-0
9 789742 899400

木頭與工具

適合新手雕刻的木頭

接觸木雕之前，總認為只有特定的木頭才能雕刻，像是樟木這一類經濟價值高的樹種，不容易取得，google 半天也找不到，除了提高木雕的入門難度外，也間接影響一般初學者學習木雕的意願。經由多次嘗試才知道原來只要了解木頭的質地特性就能輕鬆拆解，無論什麼種類的木頭都可以拿來雕刻造形，差別只是在於木頭上的紋理質感表現與加工難易度的不同而已。

由於非業界相關人士，加上口袋又不深，要取得木料實在有些困難，吃了不少閉門羹之後，總算找到一種木頭叫「非洲輕木（AYOUS）」。非洲輕木通常是由木工廠進口來製作裝潢造形浮雕用的裝飾線板，其木頭的特性為：容易加工、紋理紮實，可以做較細緻的雕刻表現，價格不貴，常被廣泛運用在各式的木作上，在台灣算是比較容易取得，又不會大傷荷包的木頭材料。

歐美國家的木雕教本裡，通常推薦新手使用乾燥過的椴木（Basswood），但椴木在台灣因木雕的市場太小，幾乎都拿去種香菇了；日本則是推薦樟木或檜木，不過這類木頭價格較高，拿來練習會有些糾結；剩下的當然就屬東南亞木雕藝品經常使用的白木比較適合，也是我推薦新手練習的相似木料。

木頭上哪買？

在台灣購買少量木頭可以尋求裝潢木料行代購，只要告知樹種與尺寸，有一定的金額數量，木料行通常會願意幫忙，也有部分木材批發商提供網購服務。不過，木頭屬於天然材質有許多自然生長的不確定因數，如木節或藍斑等，所以通常都是整批出貨，很少有零售或提供挑選的服務。

非洲輕木。

可以使用的刀具

　　木雕就是針對木頭生長結構進行拆解造形的動作，只要手頭上的工具夠利都能成為雕刻的工具，我們比較常見的雕刻刀有斜口刀、平口刀、圓口刀、三角刀……等，其他還有各種為因應不同造形需求而生的刀款。傳統木雕師傅一上場就是排出各種尺寸大小的刀具，這些刀具光是磨刀就得花上好幾天的時間，對於新手來說，這類豪華陣容似乎有點讓人不知如何下手。

　　我建議在製作木雕動物時，可以只用市售常見的不銹鋼工藝小刀即可，只要稍微研磨加工便能流利地對木頭進行拆解動作，沒有過多工具的操煩，心無旁鶩才能更專注地觀察紋理，與木頭培養感情。快速掌握紋理特性後，再依造形需求逐步慢慢添購刀具就行了。

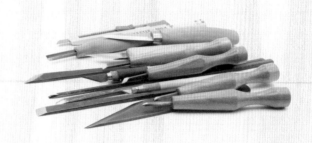

各式刀具

木雕中常見的各式刀具，只要能夠對木頭造成傷害的利器都能進行雕刻的動作。

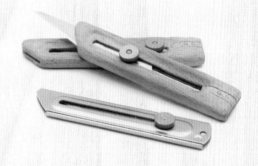

小刀木柄

為了增加削切作業的舒適性，自己開發製作小刀木柄。

磨刀

　　玩木雕一定要會磨刀，不鋒利的刀很難
準確的劃斷木頭紋理，會產生不乾脆的線條，
這是修身養性的過程，關於磨刀技巧在網路
上有許多木工前輩的分享可以參考。我因為
課程的關係刀具的使用量大，必須經常性研
磨，無法一一的細心呵護照顧，僅用 1000 號
磨刀石處理後，再用砂輪機的羊毛輪搭配青
土拋光，來達到滑順的削切效果。青土是金
屬的拋光研磨劑，可以讓刀子變得更光滑細
緻產生鏡面的效果。

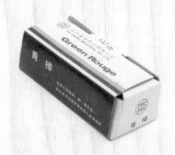

青土

是金屬拋光研磨劑，可以讓金屬表面變
得更加光滑細緻，達到鏡面效果。

**4000 號磨刀石（左）、1000 號磨刀石（右）、
鑽石磨刀石雙面 300、1000**

刀刃表面越細緻在削切處理上越能夠輕鬆拆解木頭。
鑽石磨刀石用於平整 1000 號磨刀石表面用。

砂輪機

青土拋光時使用砂輪機比較有效率，這裡搭配羊毛輪
使用，砂輪機同時也能做刀具整形之用，不想添購機
具可以選擇皮革磨刀板搭配青土拋光。

弓形線鋸

　　若你曾看過木雕師傅展示製作過程，都會看到他們拿著鏈鋸大刀闊斧地在木料上，以極快的速度畫出大概的形體樣貌，這個步驟稱為初胚。目的就是利用鋸子的特性將確定用不到的部分大面積去除，避免用小刀削到天荒地老的窘境，而書中介紹的小型作品適合用弓形線鋸來進行大面積造型切割去除的動作，這是很靈活的鋸子可以自由的各種角度變化。早期還沒有電動線鋸機之前，木工師傅都是使用這種鋸子慢慢完成造形的線條切割作業。

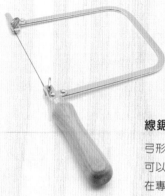

線鋸

弓形鋸分夾式與勾式，夾式可以依需求調整鋸條張力，在專業的工具店都能買到，也有販售鋸條。

快乾膠

　　此外，木雕雖然是減法雕刻，難免也會有失誤的時候，畢竟做一件木雕作品必須耗費大量精神與時間，木材也很珍貴，不小心失手放棄未免太可惜了。這時候可以使用快乾膠進行修補的動作，分別有膏狀與液狀，膏狀於不規則斷面的接合效果比較好，液狀則是可以搭配木屑填補較大孔洞時使用。快乾膠凝固之後是硬的，在接合後比較不會影響後續的造形動作，而且有效快速。

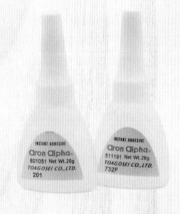

快乾膠

快乾膠分膠狀與液狀。膠狀適合接合不規則表面；液狀則是用於木屑填補孔洞後固定用。

砂紙

砂紙用來整理研磨表面與細節，如果希
望作品光滑細緻可以使用砂紙處理，上面的
數字是每個單位面積的顆粒數，數字越大顆
粒越細，依木頭的表面狀況，漸進選用砂紙
號數研磨，可以較快速地達到修飾效果。我
比較喜歡刻痕表現，通常只使用 180 號砂紙
對折後，將清不乾淨的接縫處去除毛邊。

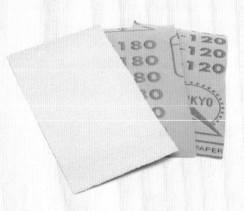

白砂紙
油漆用的白色軟砂紙較適合
用來研磨造形曲線。

壓克力顏料

新手上色可以使用容易操作的壓克力顏
料，他融合水彩、油畫特性，便可以做出各
種不同的表現。在一般的文具店都能取得，
也有許多類似相關的技法書籍可以參考。

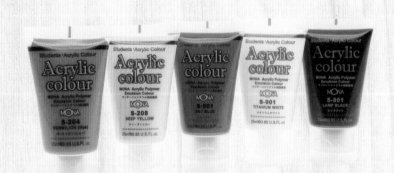

壓克力顏料
基本的三原色加黑白便可調出大部分的色彩。

防割手套

　　木雕製作靠的是對刀具的掌控能力，但難免會失誤受傷，這時候最好選戴一雙舒適又能夠保護雙手的手套，確保在享受創作樂趣之餘，還能保有健全雙手，開心製作，平安回家。

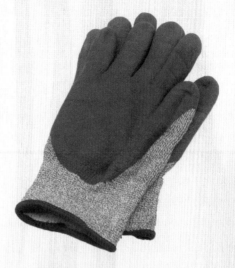

防割手套
選擇標示防割功能的手套，才不容易失手受傷。

水性木器透明保護漆

　　幫木雕作品上保護漆時，要注意像非洲輕木這種乾燥過的木頭本身油脂含量不高，容易吸收空間環境裡的溼氣滋生黴菌。台灣濕度較高，木質作品完成後建議最好還是上透明漆保護隔絕與空氣的接觸，會比較容易保存。個人彩繪作品的保護，建議使用水性漆刷塗，才不會因為化學溶劑成分將顏料層溶解。

水性木器透明保護漆
透明漆有分亮光與消光，可依個人喜歡的光澤感決定。

木雕造形原理

判斷下刀方向

我們都知道樹木是縱向生長，由無數細小的纖維導管縱向並排組成，所以如果順著生長紋理方向，縱向下刀只能將纖維分開，一定要想辦法橫向切斷才可以進行拆解造形的動作。木雕造形要學的就是利用手上的刀子切劃出我們所需要的線條，「縱向分開、橫向切斷」處理木頭造形沒什麼特別高深的技法，歸納到最後來說，其實就這兩種方式而已，並沒有大家想像中的複雜。

瞭解木頭結構後，需仔細觀察木頭的紋理方向，木頭的個性很硬討厭推擠，必須溫柔體貼的順著它的感覺，才能做出你想要的造形。這點與人相處一樣，要試著去感同身受，多觀察聆聽對方所表達的情緒，千萬別暴力相向，憤怒對任何事情都沒有幫助，木雕是修身養性的優雅行為。

對於下刀方向有一個比較簡單的判斷方式，木紋是直線，刀鋒也是直線，所以我們只要把刀子放在木紋斷面的後方（木紋斷面指木頭被切斷的面會有一點一點的毛細孔），只要將刀鋒角度與木紋方向成斜角朝上就行了；如果將刀鋒放在斷面前或是刀鋒朝下就會卡進纖維導管的縫隙裡，阻力過大便不容易進行拆解。

縱向分開如果怕自己力道不夠，可以上下扭一扭保持刀鋒呈直線動作便能加深往下切劃的力量。

橫向切斷若力道不夠稍微拉一下或扭一扭，保持刀鋒直線接觸就能用割的方式切開木頭。

仔細看你會發現木頭被切斷的面有一點一點的小孔洞，只要把刀子放在這個斷面的後方，下刀就不會被木頭卡住。

下刀方向示意圖

從右邊的下刀方向示意圖，可以看見木紋是直線，沒有繼續延伸的地方就是被切斷的地方，只要順著切口方向控制刀子前進，就能夠輕鬆拆解了。

腳趾

刀鋒放在木頭斷面切口的後方，角度朝上。

運刀方式

　　既然只要有利器就可以做木雕，那出力隨便削就行了不是嗎？這是錯誤的觀念，運刀就像我們學習寫字一樣，有正確的用刀方式，才能準確控制劃出漂亮線條。木雕是透過觀察進行拆解的優雅技術，使用蠻力揮大刀很容易受傷（用刀時記得戴上手套），而且刻沒多久很快就會累了，要想辦法控制刀子在木頭上面劃出我們所需要的線條，運刀大致可分成兩種：

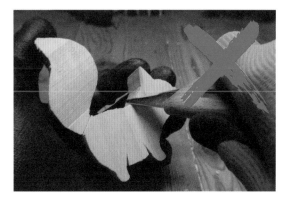

光用右手揮刀沒有控制點很容易不小心削掉手指。

削鉛筆

削鉛筆光用右手揮刀無法控制力道可是會意外受傷，下刀角度如果不明確也很難輕鬆地劃出線條。在運刀時，得想辦法去控制它，這時候可以試著將施力與控制角度分開。

右手以食指和拇指輕輕的上下捏住刀背，以拇指控制左右方向切入角度，另外三根手指輕輕勾住刀柄輔助，捏穩刀子不要滑掉就行了。左手則是盡量張開用四根手指的第一個關節左右將木頭夾住，用中指做支撐牢牢勾住，讓我們推動刀子的時候木頭不要跑掉就行了，因為需要用左手拇指伸展推動刀子前進，所以拇指不能捏在木頭上，虎口

也不能被削切物件阻礙，才能順利延伸拇指推動刀子劃出線條。

在確定物件不會跑掉之後，用右手輕輕捏著刀子控制角度放在木頭斷面切口後方，確認好削切位置與角度，以左手拇指頂在刀柄頭的位置，將刀子往斜上方直線推出去，這時右手要記得不能轉也別捏太緊，保持固定的明確方向走直線才能準確地以滑切的方式割出線條。記住木頭喜歡被溫柔對待，所以別跟它比力氣，削切的時候，也要注意手指的位置，覺得有危險時，要停下來思考比較安全的方式。

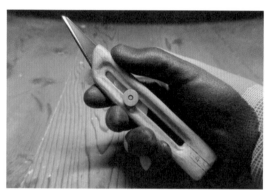

右手握刀，刀子放鬆拿穩就好，握太緊切入角度會太僵硬，會無法順利削切。

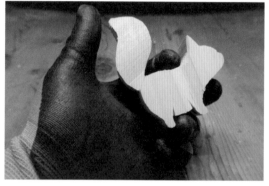

左手夾持，要用指尖盡量架高並且記得放開你的拇指。

右手決定方向角度，左手拇指推動刀片，像在削鉛筆一樣，兩隻手都要放鬆，別握太緊。

挖蘋果

　　另外一種控制刀子方式主要是為因應左右兩邊下刀角度方向不同，可將刀鋒朝上塞進手指關節裡勾住，刀子勾越前面越穩，把手掌連接手指間的肉球擠出來，可以防止刀子滑掉。

我們必須使用到掌心的關節來控制刀子達到拉伸滑切的效果，
所以不能用握的。

　　左手將物件放在掌心輕輕托住就行了，盡量讓雙手遠離桌面，削切的角度才不會受限。接著拿捏角度將刀鋒放置於木頭切口的後方朝上，右手拇指放在刀子前面當作肉墊，用拇指尖當軸心控制點以劃弧的方式，由木頭切口側面滑上來接觸到拇指。掌心會擋住刀子前進所以一般不會割傷自己請放心，勇敢地將刀子刮在手上，這部分在修飾細節調整會很常用到，一定要有耐心地掌握「挖蘋果」用掌心拉伸方式，靜下心來觀察紋理結構，慢慢拿捏力道角度感情培養後會越來越順手。

要注意刀鋒的切入角度盡量朝上放置於切口後方，用掌心關節
做前後拉伸的動作來控制刀子達到滑切的效果。

蹺蹺板小技巧

用刀方式大致上就分成兩種，「推」或「拉」。這兩種方式根據木頭紋理方向可自由決定，當然有些角度在握持上會有些許困難，這時候可以放在桌子上或大腿上輔助固定會比較好處理。

利用大腿輔助，靜下心來想辦法控制刀子，但別把大腿給割了。

或者用蹺蹺板原理控制刀子達到刁鑽角度的削切處理，我們知道只要能夠讓刀鋒保持直線前進，用割的在不管什麼材質上都比較容易拆解，而這個方式使用左手拇指當作支點軸心，右手控制刀子由木頭切口後方劃弧進行切割的動作。這個技巧適用於拇指受到握持角度限制不方便推展的時候，比如兩腿之間或推到手痛。做人圓滑可以讓人生更加輕鬆啊。

左手拇指作為支點黏在刀柄頭上，記得右手要保持水平直線劃弧做連續切斷，才能順利的劃出明確的線條。

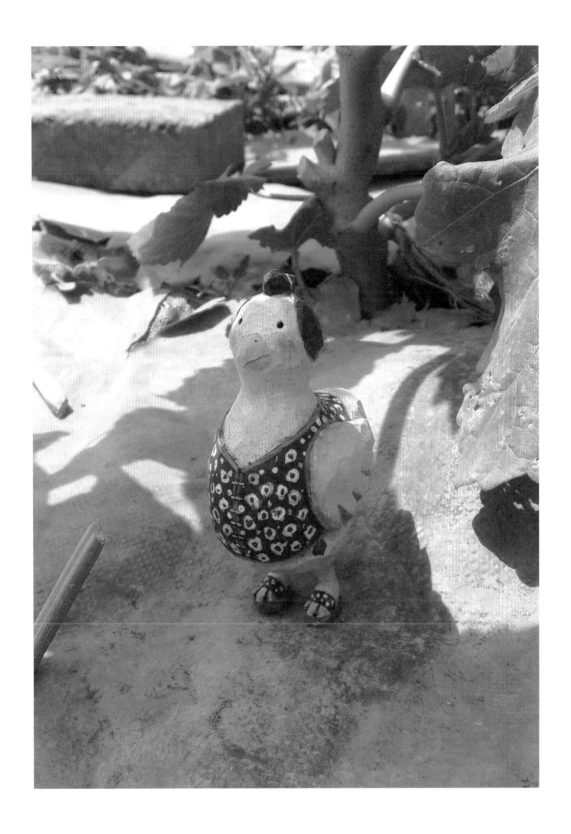

圓雕基礎概念

　　懂得控制刀子之後，接下來只要了解如何判斷哪些是可以削切的部分，就能勇敢快速地進行削切動作了。減法雕刻因為受到外形尺寸的限制，可以用邏輯推理的方式慢慢削減找到相對的位置關係，以下就簡單的幾何造形做說明，不管做什麼造形都是一樣的方法。

　　首先我們要知道減法雕刻只能減少不能增加，所以在下手前必須先告訴自己要保留可以修飾的空間，而在所有幾何圖形裡面，正圓是最飽和最胖的狀態，像動物本身是扁長（橢圓）形，所以只要做到正圓肯定有足夠的空間可以修飾，不會讓動物看起來過瘦。你可以看到在下圖裡的紅線是正方形，藍線是圓形，這是廢話，問題是該如何將正方形變成圓形？這有一定的小難度，我們在這邊將它拆解成三個規則：

正方形：木塊尺寸

圓形：實際線條大約位置

線段：頂點位置

虛線：確定可削減位置

減法雕刻就是把現有結構內部的線條找出來。

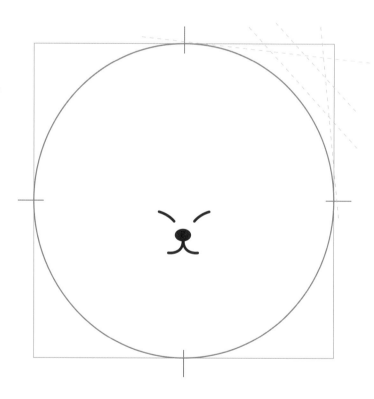

規則 1：去除稜角

　　圓形曲線是由多邊形組成，不可能有稜角，邊邊角角肯定用不到，所以能大膽地以 45 度角的方式去除邊角，去除四邊形的四個角，變成八邊形後，再去除八個角，變成十六邊形，以此類推。此外，從左頁示意圖中也可以看到因為方形要變成圓形，能放心的去除四個邊角，但是削到多深我們並不是很確定，這時候就能從第二個原則來判斷。

規則 2：設定最高點位置

　　圓形弧線必須有兩個頂點才能做出連結，就是身體四面最為凸出的部份，例如脊椎、肚子、骨盆，放膽依照你想製作的造形線條感覺預設，不確定就假設在四面線條尺寸寬度的一半，劃出中心線之後再慢慢調整。只要守住頂點不要削掉，動物就不會越來越瘦，所以整塊木頭最凸出的地方便是分水嶺，中心線兩側周圍的肉肯定會比他低，而且是以穿透的直線去除，如左圖頂點兩旁的綠色虛線。

　　對於下刀角度的拿捏不用過於擔憂，先想辦法將最高點中心線兩側周圍的肉完全降低去除。如果一直無法順利將中心線周圍的肉降低，表示邊邊角角削得不夠多，阻礙了下刀的角度，可以再加深，確定兩個頂點最凸出之後，會發現邊角如果削的不夠會再突出成為銳角，這時候可以大膽將他去除。

規則 3：線條流暢

　　動物身體線條應該是流暢的，除非有特殊的造形需求，長畸瘤之類的，不然肯定會是順暢的線條，我們可以透過觀察思考把所有凸起不自然的部份去除，與周邊線條建立關係連結。

口訣
邊邊角角用不到，去除最高點周圍的肉，身體線條要流暢。

圖雕基礎練習——圓球

　　如果剛開始不確定可以先試著將方形木塊用上面三個規則變成圓球，考慮三視圖平面六個半圓的關係習慣後就能掌握了。

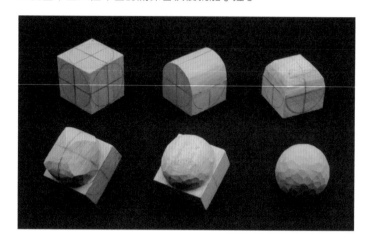

　　試著運用上面三個規則做假想練習，這部分可以等實際製作過之後再回來思考。

　　動物的側視圖案確定後，直接從已經固定的側面圖案測量尺寸長寬比抓到1：1，將多於的大面積部份用鋸子去除，破壞方形平面結構，之後繪製四面中心線最高點的位置，再從側面圖案判斷比較單純的圓桶腰身，當作整體線條的參考基準。確定用不到的邊邊角角，直接以45度角的方式去除，不確定多深的話，先削可能的一部份，接著拿捏角度朝凸出的稜角做削減的動作，讓刀子可以順利地將最高點周邊的肉去除。完成後，你會發現一開始削的邊邊角角如果削的不夠又會凸出變成稜角，再以45度角削一小塊後，把周邊線條凸出的部分建立起一條流暢的弧線，便完成腰身圓形曲線的建立。

　　完成整體結構後再回來做細節調整，這其實與畫漫畫的造形原理相同，先畫個圓頭作為參考基準定位，再依序建立整體架構的關係，熟練判斷就能加快作業速度了。

從三視圖設計動物圖案

　　一般我們在製作立體造形的時候，會依照立方體的六個面向來決定彼此間的關係，也就是從正面看過去的正視圖，側面看的側視圖，與上面看的上視圖，以不同的動態來決定六個面向的關係，剛開始可以從簡單的三個方向對稱結構著手練習。

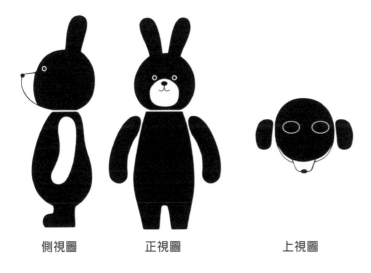

側視圖　　　　　正視圖　　　　　　　上視圖

了解木質特性、造形原理與用刀方式之後，開始試著設計自己的木雕造形吧。

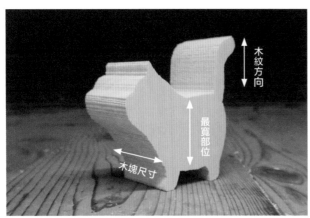

木塊尺寸與最寬部位，長寬比約 1:1。

以小型木雕造形為例，我會在木頭還是方塊的狀態中，先處理線條複雜的面向，這樣會比較好固定加工裁切，如小動物的側面線條。剛開始先大概畫出想要的感覺，接著找出身體最寬的獨立部位作為木頭尺寸的判斷，頭過身就過的概念。也就是說如果你手邊的木頭厚有 5 公分，肚子最胖只要不超過 5 公分，可以慢慢削減修正，這樣不管怎麼刻，整體的比例看起來都不會太怪。

在設計木雕圖案時也要考慮木頭結構紋理方向與加工難易度，不然很容易因為不小心碰撞造成斷裂，像是貓咪的尾巴與腳。因為木頭是直紋的縱向結構，如果圖面安排在橫紋，就很容易造成斷手斷腳斷尾巴，所以在製作時我會考慮將尾巴同樣安排於直紋方向，或是用分件拼接的方式做處理。另外，還必須考量木頭的結構應力，一般軟木建議尺寸最少在 5 釐米以上會比較堅固。若希望做更細膩的表現則必須選擇紋理密度較高的木頭，不過這通常比較硬不太適合新手使用。

如果把尾巴垂在兩腿之間的狀態呢？這也是可以，只不過在加工上要避免傷到尾巴，角度容易受到限制，無法用鋸子去除大面積，必須搭配平刀來使用，這個部分對新手來說難度也比較高，暫不討論。

手工初胚鋸切

初胚是木雕開始的大概輪廓樣貌，初學的朋友往往不會有帶鋸機這類便利設備，我們還是可以用手工的方式快速去除確定用不到的木料，只需透過練習熟悉鋸子的加工原理與木頭的結構特性就能優雅地進行鋸切作業。

step 1
安排圖稿

首先將希望製作的造型用描圖紙描繪在木頭上，主要是避免手工鋸切時圖稿脫落，也可以用膠水將圖稿完全固定，以手撕不下來的狀況就行了，這裡有在圖稿上折直角方便腳底定位減少加工次數。

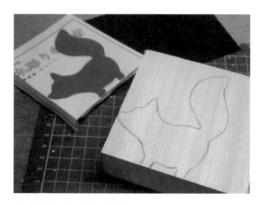

安排圖稿要注意木頭結構，脆弱的手腳與尾巴耳朵這類細節，必須設計安排在直紋方向，後續加工才不容易斷掉。

step 2
鋸切順序

接著安排鋸切順序，畫出後續鋸切的參考路徑。這裡主要考慮直線可以切出的線條。尾巴頂部（A）有留一小塊夾持用的平面固定空間，有些造型比較複雜如果沒有預留支架固定，後續加工會很難定位處理，這部份等做過幾次練習後就能理解了。

畫好後再用角尺或名片在要下鋸子的地方畫出水平線（B），確保鋸切圖形前後一致。

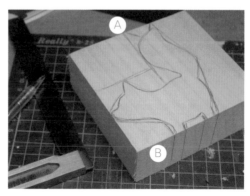

安排鋸切順序

直線鋸切

　　開始鋸切時先用 F 夾固定木料，要更穩定可以加一張止滑墊，鋸子選用五金行都能買到的折合鋸就行了。加工順序以最複雜最難加工的地方先處理，依照我們的畫好的輔助線，先把直線的位置鋸開，盡量鋸在線外，後續才有空間調整，鋸的時候盡量找順手的方向，比如右撇子以左下施力比較能夠控制力道與角度。

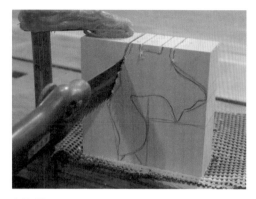

直線鋸切

※ 握持鋸子提醒

　　鋸子的加工原理是以排列鋸齒狀的刀子一根一根劃斷木頭纖維，使用時只要拿穩手腕放鬆保持鋸子與加工物件的接觸方向一致就能順利加工，這裡的鋸齒是朝內側，只要拉的時候施加一點壓力就能順利切斷，通常不順的原因往往是施加太多的壓力握太緊，導致鋸子扭到無法順利的直線前進。

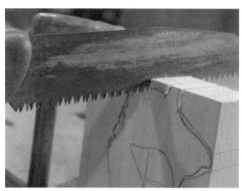

鋸子原理

曲線鋸切

　　直線鋸完後再用弓形鋸處理曲線細節，只要不給鋸子太大壓力不扭到鋸條就不容易斷。

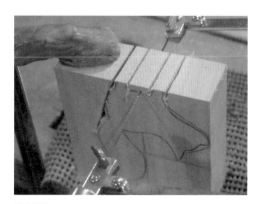

曲線鋸切

step 3
調整角度鋸切、去除大面積木料

　　腳部處理好後，在調整木塊的固定位置進行加工，如果鋸子操作不順手可以調轉圖案位置，探頭去看我們還是可以看到要鋸切的位置路徑。

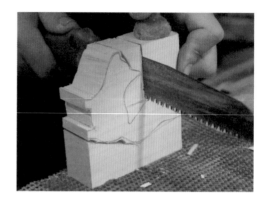

調整角度

　　木頭是縱向結構，只要順利橫斷就能以縱剖的方式大面積去除木料，這裡可以用鑿刀或是便宜的一字起子搭配槌子敲擊，一次不要太大塊就不會裂到要保留的部位，這步驟主要用在鋸到手酸的時候。

剖開木料

　　弓形鋸可以自由角度變化，只要有足夠空間就能自由轉彎，加工時要記得不要硬轉鋸條，慢慢地推、拉，施加壓力朝你想要的方向前進。

曲線鋸切

step 9
細節處理

　　要脫離大面積的固定木塊之前，先仔細檢查將沒處理好的細節先鋸切完再將其分離，像這裡就將直線分成兩段鋸切，處理好尾巴的曲線後再將最後的直線鋸開。

　　如果分開後有忘記處理的部分，可以將鋸下來的廢棄木料再墊回去輔助固定。

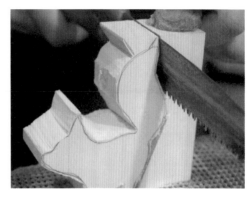

細節處理

　　整體完成後再將木料墊高才不會鋸到桌子，以直線的方式將支架鋸掉就行了，預留支架位子要考慮最後容易加工處理的方式。

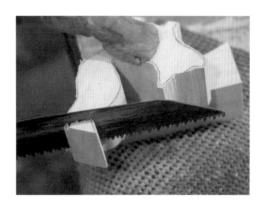

支架脫離

　　手工鋸切前後多少會有些誤差，但是可以透過練習逐漸熟悉修正，只要在加工時多留意鋸子的水平掌控，就能鋸出不輸機器加工的初胚造形了，初胚只是大概的輪廓，這些誤差也能在後續中胚整形與細修時，依據現有材料狀況進行調整。

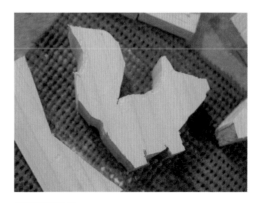

初胚鋸切完成

part 2

木雕實驗室

在了解如何控制手上的刀子後，便可開始設計自己想要的木雕動物圖稿、選擇木料等，不過，到底該從哪個部份先下手呢？下面會以小狐狸作為示範，讓大家了解完整的木雕製作流程。

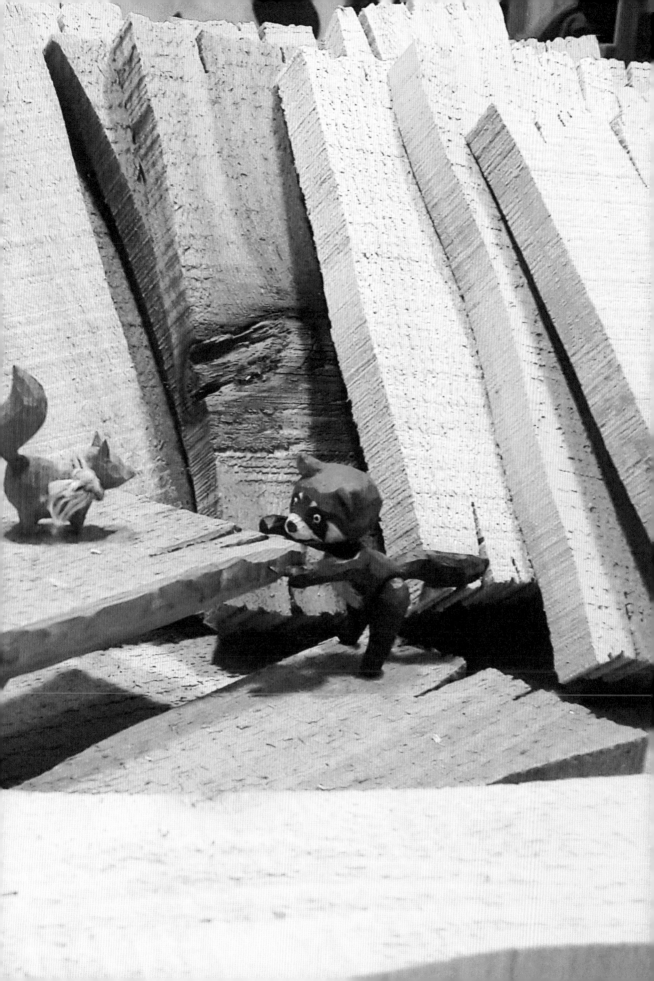

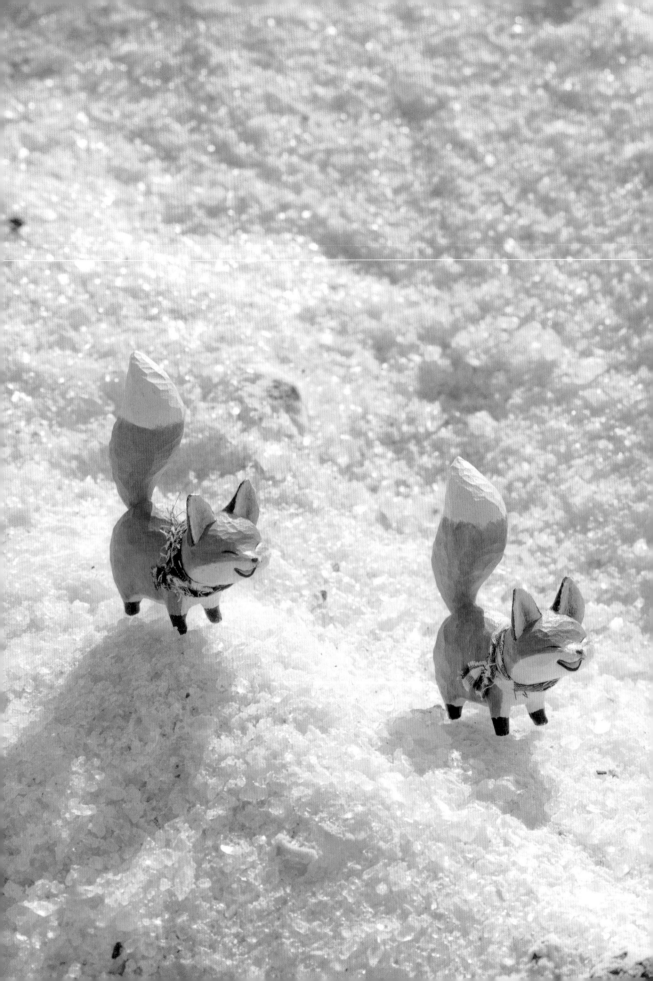

小動物木雕製作流程

以小狐狸示範

　　狐狸是我於設計新手課程開始三個月後誕生的動物，上課的時候意識到女孩兒的小手無法握持較大的物件，開始有了比例尺寸的概念，進而有小狐狸的創作，後來聽說牠的尾巴線條具有招財作用，有興趣的朋友可以參照以下完整的製作流程，幫自己雕隻招財小狐狸。

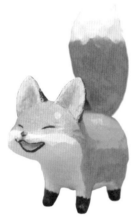

step 1
根據設計圖稿選擇木料固定

　　根據想要製作的動物圖案尺寸來選擇木料厚度，比如身體最胖的肚子寬約 35mm，那麼選擇 35mm 厚度左右的木塊就行了，依據圖稿較脆弱的部分順著木頭直紋方向安排貼上，使用完稿噴膠固定。

細長的腳較脆弱順著木頭直紋方向安排貼上。
（小狐狸圖稿可參閱 120 頁，直接原圖印製）

step 2
用側視圖做外形切割

　　將圖稿上的圖樣切割下來，常玩的朋友可以考慮買一台帶鋸機，切割較大尺寸的木頭也不容易斷，不想添購設備的朋友可以用弓形線鋸慢慢切割外形。關鍵在於手腕放鬆，控制鋸條保持垂直穩定的方向前進，像拉小提琴一樣。這部分剛開始會不習慣，上手後會發現弓形鋸比機器還要靈活好用。

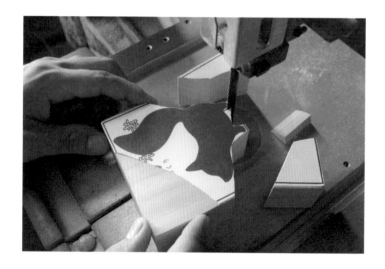

帶鋸機可以切較厚尺寸的木頭，鋸條也不容易斷裂。

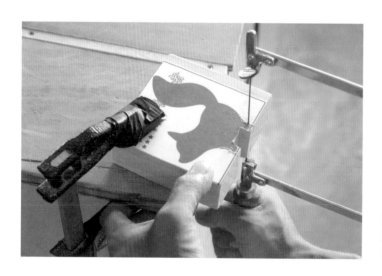

線鋸關鍵在於心要靜手要鬆，利用手腕保持穩定直線節奏，讓鋸齒可以明確地接觸削切物件順利剉開木紋。

step 3
從正視圖與上視圖做初胚判斷

切割好外形後，劃出中心線方便後續左右對稱的判斷，根據側面圖案判斷正面與上面的體型尺寸位置，長寬比例為 1：1。比如側面的尾巴只有一點點，正面絕對不可能是方的，那麼我們就能從側面量尾巴尺寸，從中心線對稱各抓一半與側面等寬，長寬相等就能做正圓形，動物本身是扁長形（橢圓形），所以只要抓到 1：1 就有足夠空間做修飾，這個動作稱之為初胚。

大概抓接近我們所需的線條尺寸就行了，怕去掉太多肉可以畫寬一點做保留，之後再慢慢修整，不確定尺寸的時候量最寬的

部分，就能確保有足夠的空間。兩隻腳中間會有一個洞，但目前還不確定骨盆與腳的關係，開太大就太豪邁了，先開個小洞讓刀子能修飾調整即可。

還有一個部分是腰身，主要是因為木塊平面的接觸面積太大，不容易拿捏處理下刀角度與體形的相對位置，怎麼削都會是方的，這時可以根據大概希望的體形狀態將平面破壞掉，通常動物的後腿較為發達，只要將前腳稍為往內縮就行了。最後，從側面看，鼻子是獨立凸出的部位，大概量較寬的部分，根據臉形狀況做個記號也能獲得足夠的修飾空間。

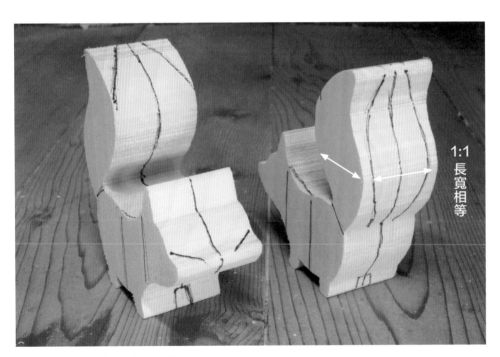

考慮單純的圓柱體尺寸 1:1 長寬相等。

step 9
使用弓形線鋸切割初胚形體

鋸子的加工原理主要靠上面的牙齒構造進行切削拆解的動作，我們只要盡量用左手將物件重心固定好，增加鋸齒與物件的接觸次數就行了。手腕放鬆讓鋸子可以保持直線動作，鋸齒構造是往下的，所以只要拉的時候施加一點壓力，推的時候放鬆，就能夠快速地達到拆解效果，記得要把心中的仇恨放下，去觀察控制加工物件與鋸齒接觸的角度方向，不要扭到鋸條就能很順手的達到拆解效果。

瞭解工具的加工原理之後，考慮三視圖整個穿透的概念，將確定用不到的地方勇敢去除，找自己順手的方式，把物件固定於桌子邊緣，抓住重心讓他不會晃動比較好鋸，比如突出的鼻子從上面直直地往下切，尾巴多餘的部分去除，這時候都考慮直線就好，不必再意細節。

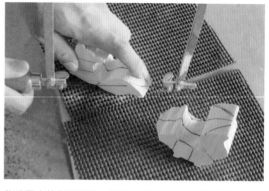

物件固定於桌子邊緣，抓住重心不會晃動比較好鋸，切掉鼻子與尾巴多餘的部分。

腰身與尾巴根部的部位，由於必須考慮斜線水平穿透的體形關係，連前腳都要整個往內縮，讓物件躺下來比較好固定。考慮弓形鋸只能斜下不能往上的構造（鋸子屁股會影響角度），找到順手的方向決定角度後，將手指立起來跨在鋸條的前後固定重心，注意鋸子要拿穩手腕要放鬆，慢慢地朝你所希望削切的方向角度前進，不要碰到鋸齒就不會受傷，這部份是我們能夠學習控制的。不必太在意一開始畫的線條，只要保持明確方向，不要太深就不會太瘦，不小心鋸太多還是可以利用快乾加木屑修補，剛開始學習要勇於嘗試不要害怕失敗。

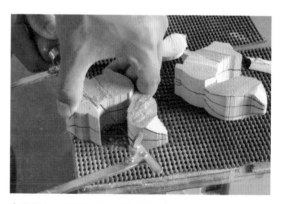

拿捏角度，考慮水平穿透的整塊去除。

兩腿中間處理的方式，先讓物件橫躺下來用鋸子將腿中間的兩條直線切到接近身體的位置，要注意控制讓鋸子走水平直線小心不要鋸歪或是鋸到身體，接觸面積越小阻力越小，一隻一隻腳處理會比較輕鬆。兩條直線鋸開來之後，再從上面那條線將鋸條放進根部的位置，在原地慢慢的邊拉邊施加角度，把周邊的肉慢慢咬開來，小洞磨成大洞讓鋸條有足夠的空間，就能轉 90 度將中間的肉去除了，記得不要轉太快拉的時候才能轉角度，優雅地慢慢旋轉。

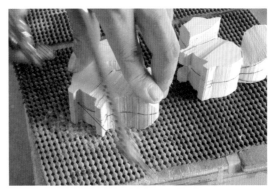

拉的時候施加點角度把周圍的肉挫開，速度放慢不要扭到鋸條就能順利拆解。

step 5
建立參考基準線

接近我們要製作的形體初胚完成後，就能開始用刀子細修了，這時候要記得戴上手套，回顧一下正確的用刀方式，安全第一。首先將側面體形曲線的中心軸線畫出來，不確定就大膽假設在一半，作為修圓時的頂點，只要不將頂點削掉就不會太瘦。

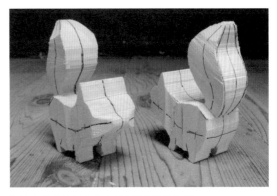

根據身體曲線劃出中心軸線最高點的位置。

接著找出比較單純的線條部位修圓當作參考基準，像小狐的腰身是連接上下半身的關鍵是單純的圓桶身，只要先大膽假設做到圓形，就能找到周邊線條的關係了。修圓口訣：邊邊角角用不到，最高點周圍的肉降低，身體線條流暢。正圓是最胖的狀態，只要不將最高點削掉考慮兩個頂點之間的曲線關係，就不會太瘦。

參考基準就像是漫畫的頭的位置，開始的位置線條明確就能夠省下後續的修改動作。

需要注意的是大腿肌肉線條與肚子肌肉線條是分開的，所以要建立明確的線條關係將他們分開。

確實的將大腿肌肉與肚子線條分開。

step 6
連接周邊線條關係

有腰身的參考基準後，周邊的身體線條肯定會跟他有關係，除非造形設計有長腫瘤，不然應該是流暢的線條，以修圓的方式把背部的線條連接起來。

一樣修圓之後與腰身建立流暢的線條關係。

Step 7
找出相對位置

　　由於鋸切時的尾巴根部尺寸還不正確，會影響到我們對屁股尺寸的判斷，這時候先將尾巴根部尺寸修正到我們要的大小，長寬比 1:1，或是比 1:1 更小，看起來順眼的狀態。記得要從中心線判斷左右對稱，才不會脊椎側彎。

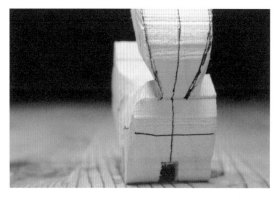

尾巴根部尺寸是獨立線條單純的部位，可以最後再回來處理。

　　確定好尾巴尺寸之後就能開始將屁股修圓了。這時候我們可以將圓形簡化拆解成三個方向，側面圖案已經固定了，只要考慮骨盆與脊椎之間的曲線關係，將正面的屁股變圓，再從上視圖假設大腿外側最凸出的骨盆位置將上面看下去的屁股圓形曲線建立起來。最後檢視 3D 的立體造型，再將 45 度斜角凸起的部位，考慮周邊線條的關係削除連接起來即可。

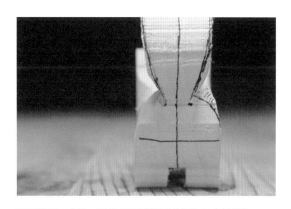

正面變圓，拿遠一點從正面判斷圓形曲線左右對稱的關係。

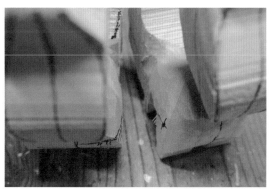

上面變圓，設定側面最高點的位置建立曲線關係。

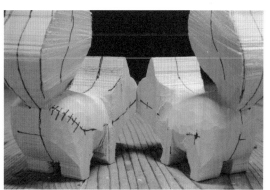

45 度角連結，最後做整體檢視把凸起來的部分削去，與周邊線條建立流暢的線條。

屁股變圓之後，就能從骨盆來決定與後腿之間的動態關係，內八、外八或三七步都可以，只要考慮最高點與周邊線條關係就行了。這裡我們將腿的外部線條稍微往內縮，拿遠一點看屁股正面從中心線量測判斷抓到左右對稱，這裡記得考慮正視圖穿透的概念整個去除。

腿部的外部動態線條由自己決定，內八、外八或三七步都可以。

step 8
調整尺寸修圓

確定好後腿的外部線條位置之後，就能從側面判斷腿的尺寸抓到 1：1 或讓小腿呈現扁長形看起來會比較自然。最後是修圓，只要有保留中心線當作最高點分水嶺就不用擔心太瘦，內側角度比較刁鑽的部位只要先橫向切斷，再縱向分開就行了。

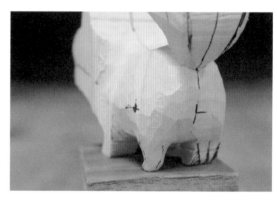

調整尺寸後設定四面最高點修圓。

兩腿中間鋸切不乾淨的部位可以用左手拇指架在屁股上當作支點導引刀子，以蹺蹺板的方式，用刀尖一點一點橫向切斷木頭紋理，就能很輕鬆地將它拆解了。

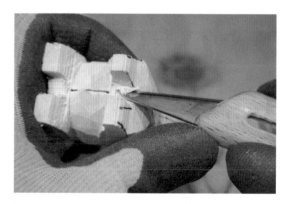

以拇指當作支點導引刀子準確穩定地進行削切。

木紋是縱向結構，像腳趾這種細微的轉折部分如果沒有先做橫向的止切動作，很容易就順著推擠削切的動作整個裂開。我們只要了解如何控制下刀的角度與力道就能切斷分開，慢慢修飾達到造形需求了。

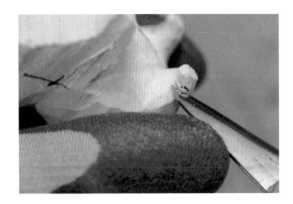

先做橫向切斷木紋理後，再縱向分開，記得小心拿捏力道。

從下半身的製作過程，我們知道造形線條與結構彼此之間都是有關連性的，所以不管做什麼造形都可以套用這樣的公式：

建立參考基準線→周邊線條連結→找出相對位置關係→調整尺寸→修圓

這樣的作法可以快速地建立整體結構，完成後再回來做細節調整，由於無法從腰身推斷找到前腳脖子與頭的關係，所以可以從獨立的頭開始處理。

step 9
處理頭部

處理頭部其實就是單純的修圓動作，我們先將需要的頭形結構大膽地假設，以圓形的方式塑造出來，再慢慢做細節調整，不要太擔心失敗，醜小孩也很可愛啊！我們知道鼻子是獨立凸出的部位，先測量實際上鼻頭前端的尺寸大小，將鼻子尺寸抓在我們大概需要的位置，不確定可以多做保留，最後再回來調整。

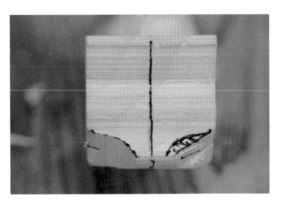

調整鼻子尺寸，根據臉形狀態做判斷，不確定還是可以多做保留，修圓時再慢慢調整。

以鼻頭作為中心點，在正面的臉上畫出十字參考線，也就是一開始決定的中心線與你希望臉頰側面最凸出的位置，確定後開始將正面的下巴線條曲線建立起來，這裡要勇敢地將中心線最高點周邊的肉都降低。

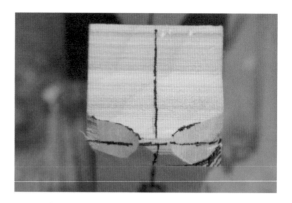

下巴線條修圓，臉形曲線是依照自己希望的樣貌來決定，不確定就先建立飽和的曲線。

下巴曲線建立好之後脖子位置就會跑出來了，先大概地把脖子位子降低整理出來，考慮脖子側面最高點與脊椎之間的關係修圓，讓他不會影響到我們對頭形的判斷。

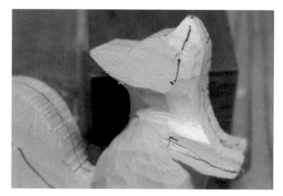

脖子降低修圓，只要大概降低別讓脖子與頭在同一個平面上就行了，現在還無法確定實際位置。

實際上的頭骨線條是由額頭來決定的，也就是耳朵前面的曲線，這時候順著側面耳朵邊緣的線條將耳朵與頭骨縱向分開，接著用蹺蹺板或挖蘋果的方式將頭骨的曲線建立起來。這部分是根據你所希望的頭骨線條來決定，狐狸的耳朵比較大，所以我會將曲線降低一點好凸顯耳朵。

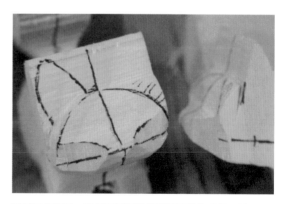

頭骨線條修圓，記得要將耳朵與頭形明確的分開，確定頭形後再畫耳朵。

頭形確定好後用筆由中心線判斷畫出左右對稱的耳朵位置。因為尾巴擋到無法用鋸的，所以用刀子慢慢割出外形，需要注意的地方是耳朵不會影響頭形，因此耳朵邊緣會有一個三角形引導頭骨線條成為曲線。

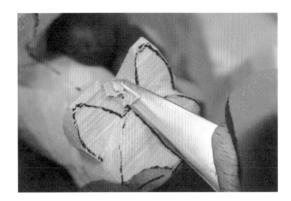

割耳朵，利用拇指控制刀尖橫向切斷，一點一點慢慢割出外形。

耳朵外形確定好之後做內耳，就是耳朵裡面會有個內凹小洞，這時候想辦法控制刀子走直線做「V」字型下刀，將刀尖放在耳朵中間角度抓在耳朵邊緣往下壓，力道不夠可以上下扭一扭，接著由根部橫向切斷就能做出內耳了，要注意刀尖的位置一次不要太深慢慢調整到自己想要的狀態。

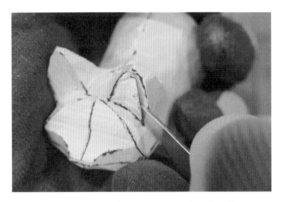

切內耳，刀尖放中間角度抓邊緣勇敢的往下壓，縱向分開，再從根部橫向切斷。

正視圖頭形完成後，換上視圖的頭形變圓一樣設定臉頰最凸出的位置，接著將臉頰最高點兩側周邊的肉降低，再從鼻頭慢慢地往後推，將不自然的平面與邊邊角角全部去除，建立起頭形曲線的連結。

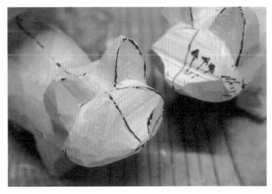

上面的頭形曲線連結，將臉形線條從鼻頭出發往後將平面破壞掉連接起流暢的線條。

後腦勺也是相同做法，考慮耳朵與後腦之間的關係建立連結，將耳朵修薄，這部分也是根據自己想要的線條狀況來做決定。

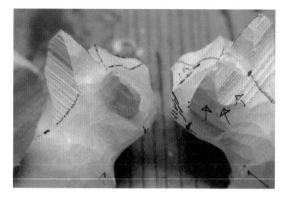

後腦曲線連結，慢慢的從邊邊角角修飾建立起頭骨與耳朵的線條關係。

最後，讓頭的整體變圓後，再重新回來判斷調整頭骨線條。

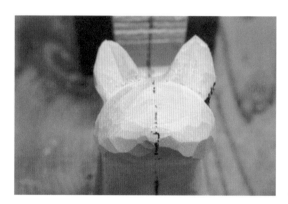

調整頭形，整體修圓後再依據自己想要的頭形狀態做修整。

step 10
確定前腳的位置

頭形確定好之後再來做前後腳關係的判斷，比較不容易被影響，通常動物的後腿會比較發達，除非他有健身像猩猩，不然前腳位置會比後腿窄，這時候轉過來用刀子比一下從兩腿的外部線條判斷，從肩膀下刀整個去除，讓前腳不要比後腿寬太多就行了，縮的時候還是要從中心線判斷左右兩邊可以調整的空間，盡量對稱就不會變成三七步了。

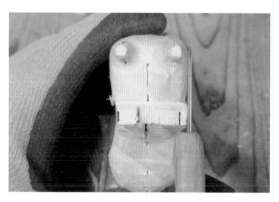

前腳的外部線條判斷，前腳會比後腿窄，大膽從肩膀往內縮，整塊去除。

確定前腳的外部線條關係位置後，便可從側面抓腳的尺寸修圓做腳趾。

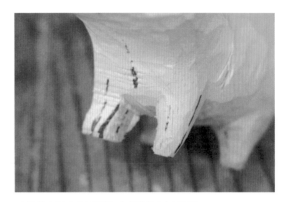

外部線條確定後再調整內部線條尺寸修圓。

兩腿中間一樣控制刀子橫向切斷縱向分開，盡量貼近身體，讓他成為流暢的線條就行了。

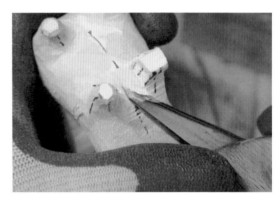

用拇指引導控制刀尖準確的橫向切斷。

step 11
肩頰骨隆起線條

前腳位置知道之後就能找到肩頰骨的位置，通常是由肩膀連接手臂的關係，所以只要順著前腳上來將肩膀周圍兩側的肉確實降低，就能找到實際的腰身與脖子的位置了。降低削去多少可以依照自己喜好來判斷，從上視圖看下去整個是穿透的順眼狀態。

肩頰骨關係，肩膀連接實際上的腰身與脖子的關係。

step 12
確認整體結構細節調整修飾

　　找到實際上的腰身與脖子的位置之後，只要重新將周邊線條的關係建立連結起來就行了，最後再來根據你想要的感覺做細節調整，比如大腿肌肉線條或是不流暢部分的修飾連接。

影響造形的關鍵在於身體線條流暢，比例正確與對稱關係。

step 13
尾巴修圓

　　尾巴是獨立單位，只要將根部修圓當作參考基準，就能快速連接建立周邊的線條關係了，狐狸尾巴比較特殊的地方是曲線切口位置的變化，順著切口位置下刀就不會裂開了。另外可以先用幾何正方形的方式將尺寸調整到你要的狀態再修圓，減少修正上的時間，接觸面積過大可以先修圓在將最高點削掉，接觸面積越小阻力越小。

調整尾巴尺寸，先用幾何的方式將尺寸調整到 1:1 或順眼的狀態。

從根部建立考基準曲線，將整體修圓連接成流暢的線條。

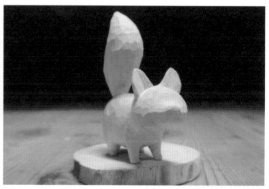

整體造形完成，檢視調整細節。

step 19
刻劃臉部表情

表情細節是大家比較擔心害怕失敗的地方，處理的方式還是一樣，只要細心觀察刀尖位置，拿捏力道與角度，想辦法橫向切斷、縱向分開，就能夠慢慢地進行拆解造形了。

開始刻劃前，必須先考慮木紋特性，瞭解希望製作的表情線條感覺，拿筆標示你想要表情位置，以拿筆刀的方式，無名指作為控制點，輕輕地把線條確實的橫向切斷，再考慮高低差的關係進行縱向分開的動作。

拿筆刀方式，以無名指當控制點增加穩定性，下刀時注意刀尖位置，刀鋒碰到的地方都會受傷。

表情細節較細膩，處理時要記得分多次慢慢刻劃，給他紓壓的空間，避免太大的壓力將細節紋理擠壓碎裂，不擅長拿捏力道也可以用刀片較薄的筆刀處理。

刻鼻頭，輕輕地橫向壓斷再控制刀子採滑切方式小心分開。

刻嘴巴，確實的切斷分開，一點一點慢慢加深調整到滿意的狀態。

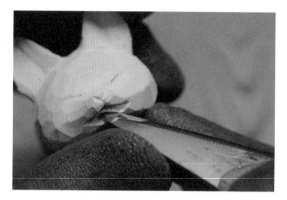

慢慢調整加深嘴形，同樣用手指推動滑切的方式較不
容易崩裂。

通常我會先將鼻頭與嘴巴的位置割開，
接著再從鼻頭找出嘴角與嘴形的關係，嘴巴
打開來之後，將鼻頭位置確實地圈出來，這
樣比較容易判斷嘴巴與凸出的鼻子關係。

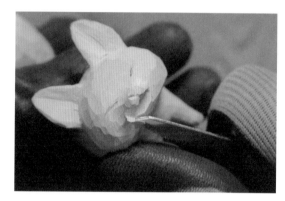

刻嘴角圈鼻子，調整嘴角與嘴形的關係，這部分是依
照自己喜好感覺來決定的。

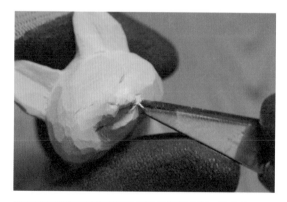

透過觀察線條感覺仔細的拿捏角度切斷分開，做出嘴
角上揚的感覺。

眼睛通常長在鼻子周圍，不要劃太高就不會太怪，一樣用刀子橫向切斷，縱向分開，慢慢加深調整，兩邊用刀的方向角度不同，一邊用推的，一邊用挖的，所以要小心控制刀子盡量抓到兩眼對稱。確定眼睛位置之後，就能找到眼尾眉骨的位置了，將眼尾稍微降低修飾調整眼形，有眉骨的線條感覺會比較生動活潑。

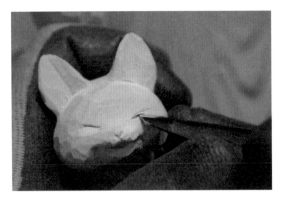

刻眼睛，處理眼睛細節下刀時要穩定準確地盡量一次切斷處理乾淨，才不會因為下刀方向不明確把木紋戳的藕斷絲連長睫毛。

刻眼尾，將眼尾附近的肉降低就能有眼窩眉骨的感覺，會讓表情較為生動。

表情完成後再用砂紙柔和銳利的邊角，將削切處理不乾淨的部位去除，看起來就會比較自然了。

用砂紙輕輕的將銳利的邊角與清不乾淨的毛屑去除會比較自然柔和，這裡使用 180 號的白砂紙。

step 15
腳趾

考慮木頭紋理狀況製作更多的細節表現，為了避免崩裂這裡只劃兩道表現腳趾，使用滑切的方式需注意刀鋒接觸位置，確實控制力道利用刀子切斷分開。

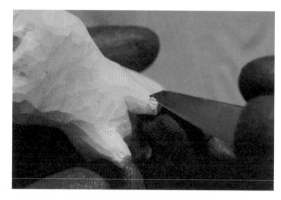

刻劃腳趾，木頭的接觸面積太小比較容易碎裂，要小心的拿捏力道或者調整表現方式。

step 16
蛋蛋

增加作品趣味性的細節表現部分，作法與表情刻劃一樣，要做更多紋樣的細節表現也都可以用同樣的方式表現，像是衣服頭髮之類，只要能夠將木紋確實的切斷分開，找到線條彼此之間的高低差關係就能做出更多有趣的變化了。

首先，用筆標示出蛋蛋的位置，畫的時候要考慮刀尖尺寸與下刀角度的加工難易度，太小會不好處理，接著用刀子將邊緣確實的切斷，因為太小刀子無法轉彎，利用戳斷的方式確實地切斷四周紋路，再拿捏角度降低周邊的肉，蛋蛋就能凸出來了，慢慢加深調整到比較自然的線條感覺。

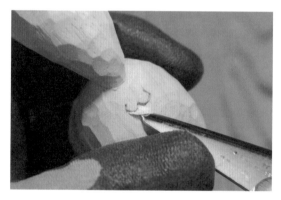

使用刀尖確實的壓斷四周紋理之後，拿捏角度將周圍的肉降低。

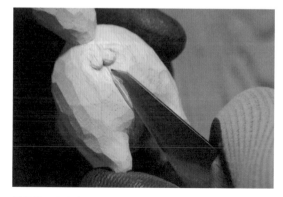

屁股縫，考慮高低差以「V」字型的方式加深。

step 11
去除毛屑

作品完成後有些轉折部位的毛屑，怎麼清都清不乾淨，通常是因為下刀不乾脆的緣故，沒有辦法準確的控制刀子達到削切位置，這時候可以用 180g 砂紙對折後研磨處理，輕輕去除就行了。

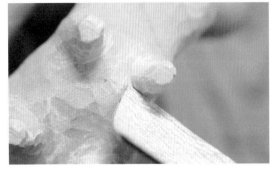

盡量保持砂紙的完整度，利用邊角進行細節處理。

壓克力彩繪上色

上色選用有許多變化較容易掌控的壓克力顏料，這種顏料透明度較高必須均勻的多塗佈幾次才能得到較飽和的色調，每次都必須等完全乾燥才能再次上色，盡量避免沾太多顏料厚塗才不會影響造形線條，顏料放太久太濃稠可以加點水稀釋比較容易刷塗。

step 1
打底塗白

首先打底塗白，目的是為了封住木頭表面讓後續的色彩更鮮豔飽和，喜歡木頭原色也可以省略這個動作。

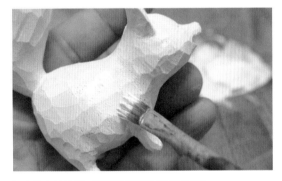

打底塗白的時候，要盡量將整坨的塗料暈開。

step 2
堆疊顏色

根據希望呈現的色彩慢慢堆疊成飽和的狀態，透明度高的顏料可以做層次表現，不要使用單一色塊會比較有變化，這裡希望小狐狸是明亮的棕紅色，於是使用黃色與紅色調出較淺的橘黃色當底，加點藍色調成棕色堆疊第二層，最後再加入紅色調成棕紅色。

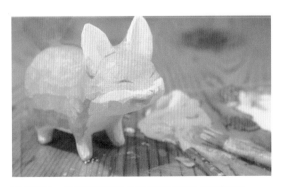

塗橘黃色，底色判斷可以從觀察色調中找出較淡的色彩。

這裡上色只用了紅、黃、藍、黑、白五種顏色調出我所需要的顏色，透明度高的顏料可以由淺至深色安排色調，比較好調整，調色時也記得深色顏料必須一點一點慢慢添加，也可以先用少量練習確定喜歡的色調後再調製上色，色彩配置需要時間訓練，可以參考專業的色彩教本學習。

疊棕色，底中間色調可以加點冷色調讓色感不會過暖比較耐看。

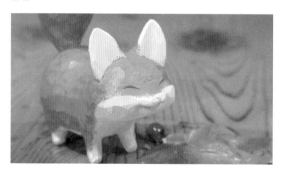

疊棕紅色，最後疊上預計彩繪的目標色調，跌了三層色彩飽和度應該就差不多了，可以再多刷幾次慢慢調整。

step 3
用黑色描繪細節

小狐狸的腳與耳朵是黑色的，這時候用黑色加紅色調出較深的咖啡紅再加點剛才的棕紅色，讓他接近黑色但不是純黑色，只要在每種顏色帶點相同色感就不會太突兀。

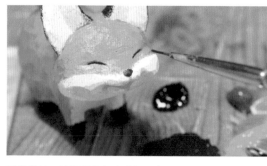

黑色描繪，使用深色的咖啡紅混合原本的棕紅色，會比純黑色還好看。細節使用面相筆描繪，可以在美術用品店或模型店找到。

step 4
利用灰色調做色彩變化

內耳與嘴巴通常會有較深的灰色調，但不是純色的，這時候可以加多點水稀釋顏料暈染製作色彩變化。

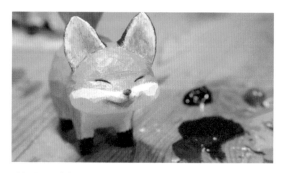

洗灰色，刷塗後可以沾點水暈開邊緣的筆刷痕。

step 5
米白色可修補遮蓋

　　刷塗的過程難免會有筆誤不小心畫到太多的地方，這時候再用一點毛髮的棕紅色加白色調成米白色重新刷白色區域修補遮蓋。

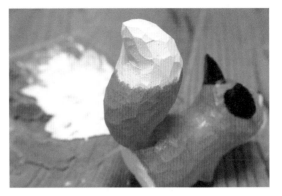

修白色，米白色的動物毛髮，會比純白色顏料順眼。

最後填上粉紅色蛋蛋與嘴巴黑線等細節色彩。

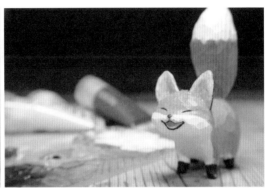

待乾後再刷上一層水性透明漆保護就完成了。

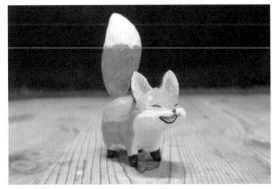

正面上色。

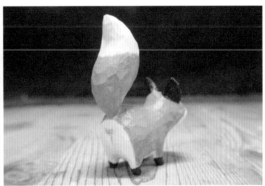

背面上色。

part 3

雕出動物園

當你把第一及第二部份的基礎技巧搞懂熟能生巧後，第三部份的可愛小動物們，都是以相同方法下去延伸的，差別主要是在於一些表情、身體細節的雕琢。下面將會針對各種不同的動物及其所需的注意要點做解說。

開運柴柴

柴柴前後修改過好幾個版本，那時候剛開始玩木雕三個多月，很缺錢勇敢地接受朋友訂製開發製作了兩種不同的柴犬。坐柴的該邊角度不容易處理讓我意識到磨刀的重要性，也因為牠的削切手法不夠乾淨俐落與粗糙包裝，被當時的客人抗議抱怨，開始學習如何包裝，研究更細緻的表面處理方式。

後來累積一些製圖經驗為了二〇一五年初的宣傳展售會重新設計了可愛版的柴柴，那時的木雕線條偏瘦長，比例都還很奇怪，但是自己感覺不到，牠受到柴犬社團的朋友與香港旅遊雜誌編輯的青睞，前來體驗並且願意幫忙宣傳，打開海外市場，師傅找上好

幾次課程很有興趣的同學來幫忙削初胚，他們對線條感覺還不擅長拿捏，人魚線過高才意識到腿長的問題，也因為他們發現圖稿變化的哈士奇、柯基這些動物，前前後後修改好幾次，才演變成現在的樣貌。柴柴為我們帶來了好運，也提醒我重新審視自己不足的部分。

柴柴的製作方式與小狐狸差不多，同樣的東西一直重複解說就不有趣了，這裡將介紹如何利用減法的方式針對造形進行修改，製作柴柴，小哈與小柯基。

開運柴柴圖稿

(開運柴柴圖稿可參閱 120 頁，直接原圖印製)

step 1
圖案修改

設計圖案時我通常會多保留可以修改調整的空間,讓初學者就算失誤也能透過觀察進行修整練習,更能在現有的材料狀態上進行變化,製作自己喜歡的動物。

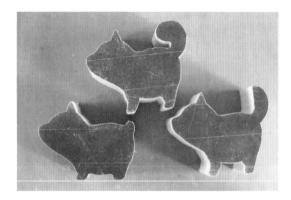

小柴特徵是捲尾,小哈士奇是直尾巴,柯基是短腿。

step 2
初胚體形鋸切

根據自己希望製作的形體樣貌進行大面積鋸切去除,完成後畫出木頭四面的最高點位置。

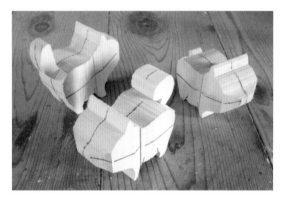

初胚體形鋸切若不確定,可參考小狐狸的判斷方式。

step 3
下半身建立修圓

造形公式:建立參考基準線 → 周邊線條連結 → 決定相對位置關係 → 調整尺寸 → 修圓。

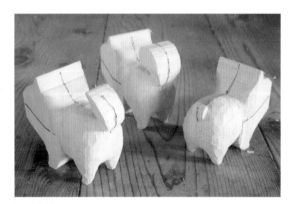

下半身建立修圓。

step 4
頭部特徵

每隻狗狗的體形與五官特徵位置多少會有點不一樣，例如柴柴耳朵外擴偏小，小哈耳朵較集中於頭頂，柯基則是有一對大耳朵……等。觀察局部特徵來分辨牠們的樣貌，若偏好寫實狂熱的朋友也可以依照真實狀態來修改頭形尺寸。

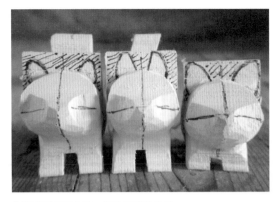

先將頭形修圓之後，再決定耳朵位置。

step 5
上半身建立修圓

頭形修圓之後，找出前腳與肩頰骨位置，建立整體結構後再來做細部調整。

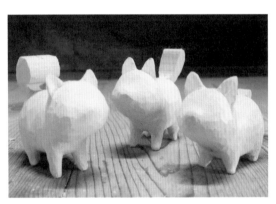

技術必須透過實作才能累積製作經驗，勇敢嘗試下刀！

step 6
柴柴尾巴處理方式

柴柴的捲尾巴有個轉折點，在處理時先描繪出轉折的位置，考慮木頭結構的特性橫向切斷縱向分開，決定高低差的關係就行了。修飾這類較小物件可以用挖蘋果的方式，以拇指作為肉墊，支撐木頭結構，順著切口位置進行細部修整。

尾巴轉折點的處理方式，考慮木頭結構的特性橫向切斷縱向分開，決定高低差的關係 。

以拇指作為肉墊支撐木頭結構，順著切口位置進行細部修整。

step 7
表情細節刻劃

　　狗狗有吐舌頭會比較活潑可愛，在確定嘴形後，將舌頭周邊的肉刻線降低，便能浮現出來。

刻劃舌頭，確認位置後，考慮高低差的關係就行了。

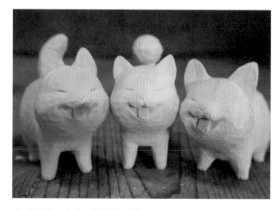

完成柴柴、小哈、柯基的木雕。

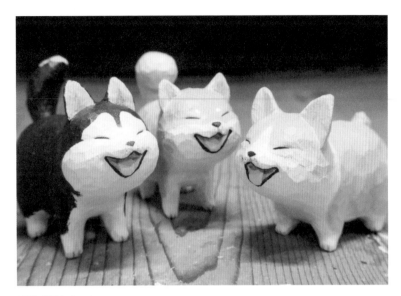

正面成品上色。

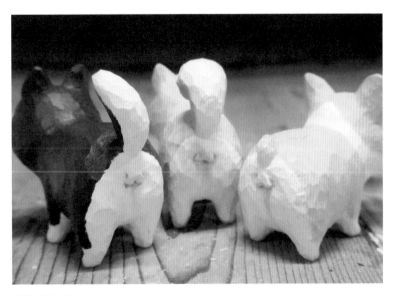

背面成品上色

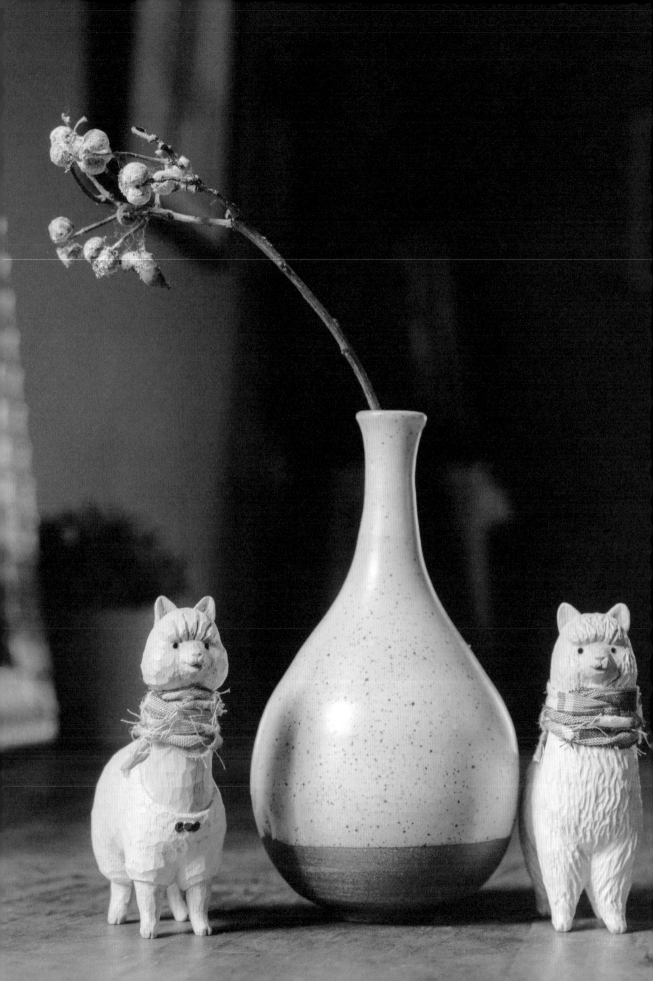

羊駝先生

　　曾經有一段時間羊駝在台灣很受歡迎，大家很愛草泥馬，以前為了展售宣傳，嘗試做了一堆動物，不過後來能找到的開發紀錄有限，因為不討喜一直不滿意也就鮮少製作，對線條的拿捏掌握熟練上手，尋找相關的資料圖片發現羊駝很適合瀏海。羊駝的初胚圖案判定上有些許不同，我們不太確定他的鼻子與毛髮之間的關係，萬一去掉太多就沒有蓬鬆的毛髮了，所以在這個步驟的時候要記得保留修飾的空間。

step 1
初胚體形判斷

　　先前曾提到我們盡量在初胚的時候，將木頭平面的狀態給破壞掉，可以快速建立起體形的關係，但因為我們不確定鼻子與毛髮之間的關係，從側面圖案判斷的長脖子也不適合做成大頭樣貌，於是直接把預留的頭部尺寸與前後腳之間的腰身連結。兩腿之間由於蓬鬆的毛髮影響，以「∨」字型做開口後，用刀尖做細部修飾。

羊駝先生圖稿

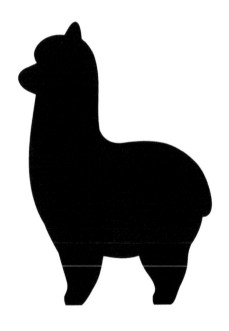

（羊駝先生圖稿可參閱 121 頁，直接原圖印製）

若遇到脖子線條與頭部關係不明確的動物，都可以用上述的方式做判斷。

step 2
初胚體形鋸切

　　鋸切時要考慮鋸子的加工原理，確實固定物件，考慮水平穿透的線條，找順手的方向進行鋸切。

接觸面積越小阻力越小，可以採斜角方式前進。

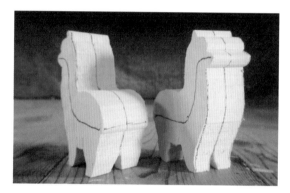

初胚完成後，同樣根據側面體形狀態畫出中心軸線。

step 3
下半身建立修圓

　　造形公式：建立參考基準線→周邊線條連結→決定相對位置關係→調整尺寸→修圓。

　　羊駝與綿羊的腿都有嚴重內八的情形，同樣先確定好骨盆與外部線條的關係就能自由調整了，比較特別的是兩腿間的縫隙，必須用刀尖以「V」字型的方式加深處理。

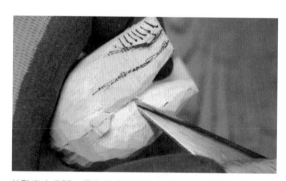

羊駝有內八腿，需先確定骨盆與外部線條的關係。

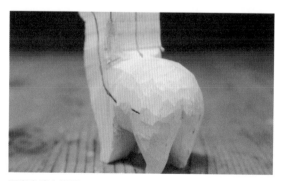

下半身建立修圓。

step 4
頭部尺寸判斷

在不確定頭部尺寸的時候修圓，好像怎麼做都不對，可用刪去法縮小判斷範圍，像這類長脖子的動物，頭的大小比例一定不會差脖子太多，只要把脖子修到正圓的狀態，就能找到羊駝身體與頭之間的關係了。

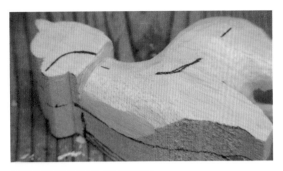

判斷結構關係建立參考基準位置。

step 5
上半身建立修圓

確定脖子尺寸後，找出前腳與肩頰骨位置，建立整體結構後，再來做細部調整。

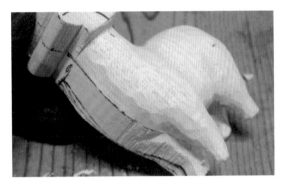

前腳比後腳窄，確定外部線條關係後抓尺寸修圓，讓身體至脖子的線條為流暢的狀態，找出肩頰骨線條的位置。

step 6
調整頭部

先找出鼻頭尺寸，接著畫十字參考線。根據鼻頭與脖子的位置調整臉頰部毛髮線條，連接成流暢的線條，頭骨修圓後決定耳朵位置。

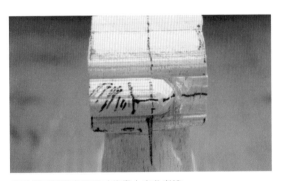

從側視圖判斷鼻頭尺寸後畫十字參考線。

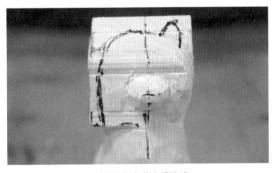

考慮自己希望的線條關係連接成流暢線條。

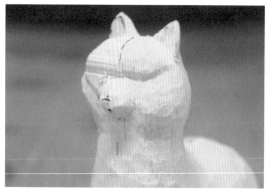

修圓頭骨後，找出耳朵位置。

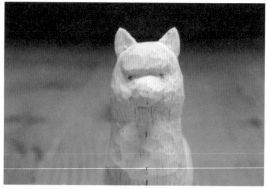

調整毛髮臉形，參考照片資料慢慢修整毛髮線條至滿意的狀態，可以先大概畫出五官位置比較容易判斷。

step 7
刻劃表情細節

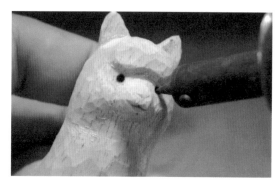

使用原子筆戳洞定位後再用燒烙筆燒灼，也可以鑽孔後鑲嵌圓珠。

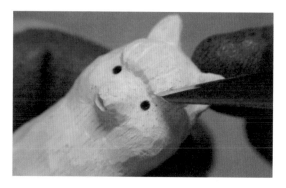

刻劃瀏海。

step 8
更多細節表現

　　瞭解木質特性，習慣用刀方式與造形原理後，可以再嘗試做更多的造形細節變化，木雕可以玩很久。

　　修毛：增加更多豐富的造形線條，進行寵物美容作業，先用鉛筆描繪出自己想要的線條，接著只要考慮高低差的關係就行了，羊駝身上衣物的製作方式也是相同的方式。

　　戳紋理：木雕表面質感的紋理表現能使用不同刀具的削切特性，進行排列組合，常見的有圓刀、平刀、三角刀，只要刀利並且順著木紋特性下刀，就能夠做出自己想要的紋理樣貌。

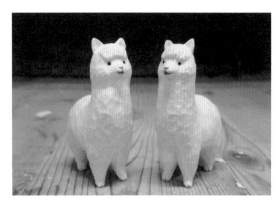

羊駝木雕完成。

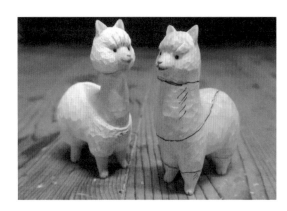

修毛不確定的部份，可以尋找相關資料參考。

戳紋理，木雕表面質感的紋理表現，可使用不同刀具的削切特性，進行排列組合。

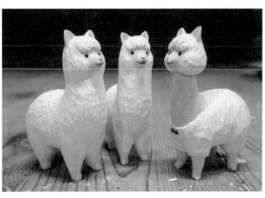

完成上色。

快遞貓

　　貓咪一直都很受大眾歡迎，剛開始玩木雕的時候是直接從網路上下載剪影圖案使用，後來發現有些圖案並不適合木雕製作，不是太瘦就是接觸面積太小容易斷裂，前後根據體形線條做了多次修正，才進化成現在的模樣。不過，紋樣的彩繪表現又是另一個棘手的問題，太多創作者製作過貓咪，所以要發展帶有自己風格特色實在很有挑戰性，一直到現在還是不太能準確的掌握可愛貓咪。快遞貓圖案特別的地方在於它四隻腳的動態，體形的判斷方式則與羊駝相同。

step 1
初胚體形判斷

　　由於不確定貓咪鼻子、頭和脖子的關係，所以直接量斜線，確保有足夠的空間可以修飾，同時與腰身連結破壞平面結構，尾巴長在脊椎上只要劃出中心線就能自由決定偏左偏右，尺寸則是從側面判斷長寬比 1：1。

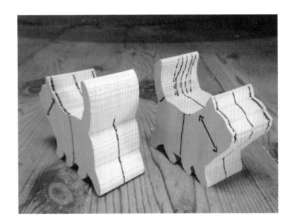

初胚體形判斷。

快遞貓圖稿

（快遞貓圖稿可參閱 121 頁，直接原圖印製）

step 2
初胚體形鋸切

先將會影響到鋸切身體的尾巴用直線的方式大面積去除，細節曲線可以用小刀處理，再把體形多餘的部分以水平穿透的方式去除。鋸的時候記得注意拿捏鋸條的前進角度，不要太多就不會太瘦。

完成體形後將四隻腳的中線鋸切開來，萬一鋸得太多可以重新劃定中心線讓他對稱，再做記號去除四肢不用的腳，不必太貼

近身體，只要找到順手的角度去除大部分就行了。可以把物件固定於桌邊拿捏角度以斜角的方式去除，小心不要碰到我們前面要保留的腳的外部線條，但是後面另一隻腳的內部線條一定要多切一點，才能順利切斷木紋，用弓鋸背部撬開。

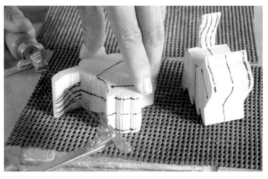

尾巴直線鋸切，初胚只要考慮以直線將不需要的地方大面積去除，接近我們要的尺寸再做細節調整。

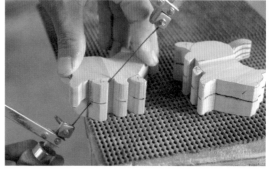

去除四隻腳多餘的部分，確實固定好物件，注意鋸條接觸的位置，拿捏角度去除用不到的四隻腳。

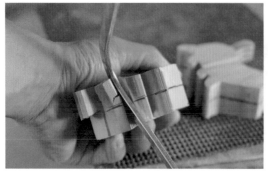

工具背部撬開，木頭都是縱向生長，只要橫向切斷，破壞大面積結構，在施加點壓力就能輕鬆拆解，弄不下來表示橫向切得不夠深，結構阻力太大。

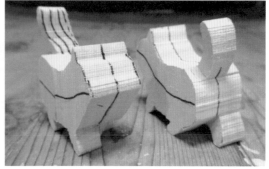

完成初胚鋸切。

step 3
下半身建立修圓

造形公式：建立參考基準線→周邊線條連結→決定相對位置關係→調整尺寸→修圓。

這裡比較特別的地方是一開始四隻腳沒有處理乾淨的地方，要以刀尖一點一點劃斷清理乾淨，線條明確之後再進行修圓的動作。

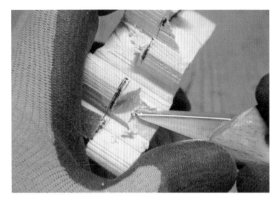

根部的處理方式，接觸面積越小阻力越小，一點一點地控制刀尖準確的橫向劃斷縱向分開。

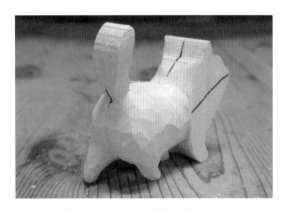

下半身建立修圖需要注意的是腿部的動態肌肉，仔細劃分出位置就不會太怪。

step 4
頭部特徵

貓咪鼻子雖然很短，但還是有鼻頭的，先大略把鼻頭多餘的部分去除後修圓，再決定耳朵位置。

找出貓咪的鼻頭，頭形修圓後，再決定耳朵位置。

step 5
上半身建立修圓

頭形修圓後找出前腳與肩頰骨位置，建立
整體結構，再來做細部調整。

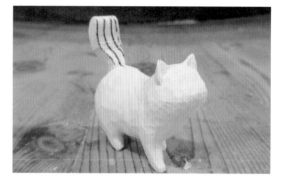

技術性專業得透過實作才能累積經驗，勇敢下刀吧！

step 6
尾巴曲線處理方式

剛開始尾巴只用直線去除大面積，這時候
只要順著中心線用刀子把多餘的部分去除抓到
1:1修圓，再慢慢做細節調整很快就可完成了。
製圖稿時有保留足夠的支撐與修飾空間，除非
故意折他，不然不容易斷裂，要相信自己。

細節都可用挖蘋果的方式處理。以拇指當肉墊支撐
就不容易斷裂，不過要特別注意木紋轉折的方向。

step 7
刻劃表情細節

這裡示範真實眼睛的製作方式，刻畫眼
球等較複雜的細節，可以使用刀片較薄的筆
刀處理，比較不容易因推擠壓力碎裂。首先
描繪出眼睛的形狀位置，用刀尖一點一點壓
斷四周木紋，記得不能轉動刀子產生推擠壓
力，確實壓斷木紋後，拿捏角度考慮高低差
的關係刻劃出眼球。

用刀尖一點一點壓斷四周木紋，記得不能轉動刀子
產生推擠壓力。

最後，觀察整體參考資料調修至順眼的狀
態，通常我會再將下眼瞼降低，刻劃出眼頭與
眼尾，看起來會比較自然。剛開始練習失敗是
正常的，也可以嘗試之前小狐狸與羊駝眼睛的
表現方式。

拿捏角度刻畫眼球，考慮高低差做出你希望的眼睛形狀。

降低下眼瞼，表情細節都可以透過觀察找到合適的表現方式。

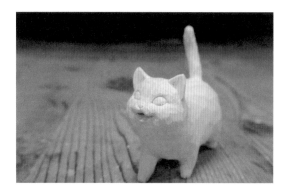

完成快遞貓木雕。之所以叫快遞貓的原因，只要在嘴裡加上小配件，就有送貨的感覺了。

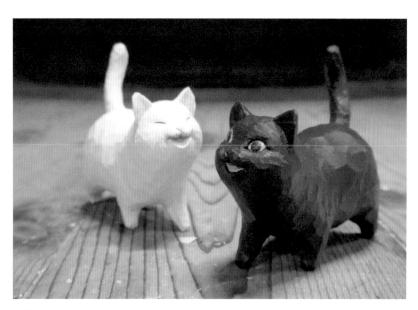

完成上色。

捕魚小熊

　　熊熊也是最早製作的動物之一，有文創三寶之稱粉絲眾多，不過太多創作者表現過熊，不管怎麼做總覺得似曾相識，最後還是決定先用獸形讓大家能夠輕鬆上手了解相關的製作方式。記得他好像是最早售出的動物，那時候剛玩木雕不到一個月，花了很多時間處理，耳朵還是用膠合的，現在看起來的確不知道自己當時哪來的勇氣販售，不過還是感謝支持的朋友，讓我們可以持續的進步努力下去。

　　捕魚小熊圖案作法與快遞貓相同，特別的地方在於嘴巴與魚之間的關係。

step 1
初胚體形判斷

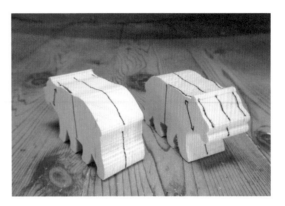

只要將上半身與頭的尺寸連結，破壞掉平面結構就能快速找到小熊的體形關係了。

捕魚小熊圖稿

（捕魚小熊圖稿可參閱 122 頁，直接原圖印製）

step 2
初胚體形鋸切

身體兩片處理好後，同樣做四隻腳的記號，由外而內逐一將會影響鋸切角度的部分去除，熊沒有突出的尾巴，可以直接躺下來處理。

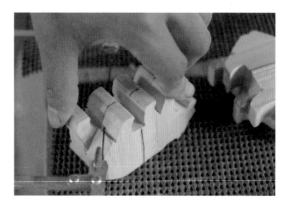

固定好重心，考慮水平直線的前進方向，拿捏角度將四肢確實地切斷分開。

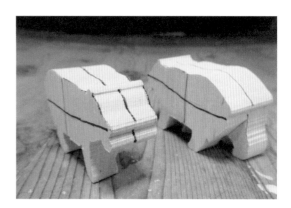

完成初胚鋸切。

step 3
下半身建立修圓

造形公式：建立參考基準線→周邊線條連結→決定相對位置關係→調整尺寸→修圓。

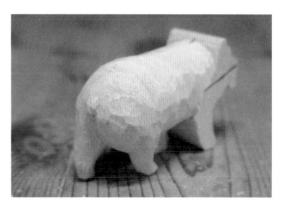

需要注意的是小熊腿部的動態肌肉，明確劃分出位置就不會太怪。

step 9
頭部特徵

　　嘴巴與魚的線條是不同的，彼此間又有關聯這時候同樣的用刀子確實的將木紋切斷分開，依照自己所希望的線條感覺慢慢的建立起來，先把鼻頭尺寸先找出來，多餘的部分由於不能將魚的身體切斷，這時候就要用刀子先橫向切斷做止切的動作，再縱向分開。接著畫十字參考線，將頭部變圓，找出脖子與耳朵位置。最後，處理魚與嘴巴的關係，確定正面的體形線條，再將上視圖線條捏扁就行了。

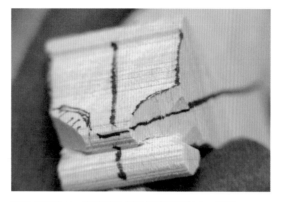

切出鼻頭跟魚，嘴吧咬的魚因接觸面積較小，下刀時要小心不要產生推擠斷掉。

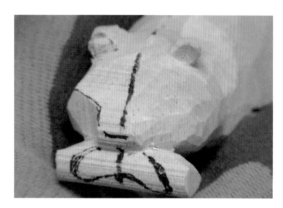

頭形變圓，魚是獨立線條，確實地將它分開處理。

魚的正面體形。

魚上面的體形。

上半身建立修圓

　　頭形修圓之後，找出前腳與肩頰骨位置，建立整體結構後再做細部調整。

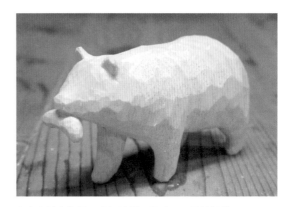

上半身建立修圓，多加練習，勇敢下刀累積經驗。

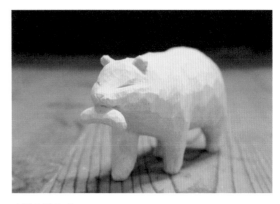

小熊木雕完成。

step 6
刻劃表情細節

　　表情細節可根據自己希望的線條感覺製作，不確定可以找相關資料，建議盡量找線條明確參考圖示。仔細畫出想要的表情細節，如嘴巴與魚之間的關係，嘴角上揚等。

嘴角上揚會有開心的感覺。

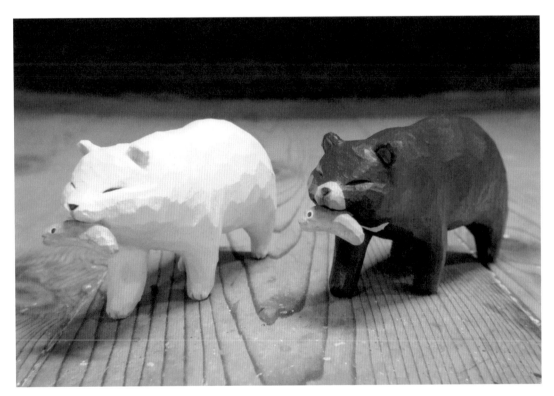

完成上色。

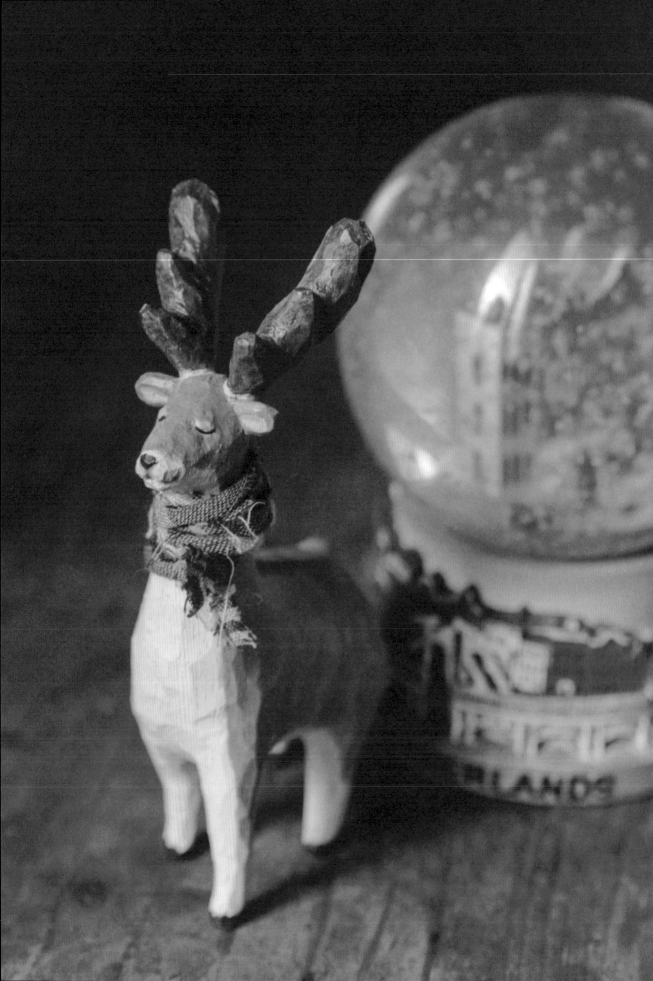

優雅小鹿

在所有的動物中，體形恣態相對較為優雅的小鹿，早期在研究的時候被他外翻的大耳朵與鹿角搞得有點頭痛。為了統一規格方便製作管理販售，利用拼接的方式讓他可以突破現有材料尺寸的限制，同時也將鹿角做了變形，方便木雕製作一體成形不容易斷裂，慢慢克服技術上的總總問題。小鹿由於受到材料的限制，開始製作前必須先拼接至足夠大小在進行裁切，沒有結構需求的木頭接合使用白膠或木工膠就行了。

先使用機器或工具將接合面整平，接著將確定用不到的木塊裁切足夠的量，塗上適量的接合劑，放置約一小時等到完全乾燥再貼圖裁切。

接合面越平整接合效果越好。

優雅小鹿圖稿

（優雅小鹿圖稿可參閱 122 頁，直接原圖印製）

step 2
初胚體形判斷

　　小鹿比較特別的地方是耳朵外翻，萬一鋸掉太多就不見了，所以我們直接量頭部較寬的部分，確保有足夠的空間，也可以依據側面圖案判斷，鹿頭是扁長形不可能差脖子太多，再加上自己觀察所希望的耳朵尺寸進行判斷保留。鹿角比較脆弱，所以等修飾頭形確定後再來做處理判斷。

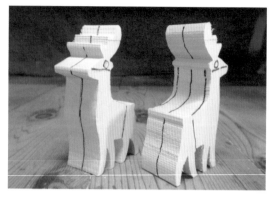

初胚體形判斷。

step 3
初胚體形鋸切

　　鋸切時先將耳朵直線切至剛才判斷的位置，接著拿捏角度將上半身大面積去除，這裡鹿角會影響鋸子的角度，稍微閃一下就行了，初胚只是大概的體形狀態，都可以依照自己想要的線條調整，切完後去除四隻腳。

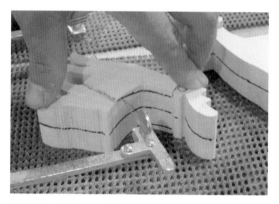

抓順手的角度切入，接觸面積越小阻力越小，考慮直線穿透的概念連腳一併去除。

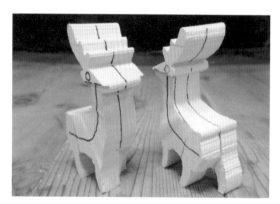

完成初胚體形鋸切。

step 4
下半身建立修圓

　　造形公式：建立參考基準線 → 周邊線條連結 → 決定相對位置關係 → 調整尺寸 → 修圓。

　　需要注意的是腿部的動態肌肉，仔細地將位置明確的劃分出來就不會太怪。

腿部的動態肌肉為下半身建立修圓的重點。

step 5
上半身建立修圓

　　長脖子的動物頭形尺寸都不會離脖子太遠，只要先將脖子修圓當參考基準，就能找到頭與上半身的連結了。

前腳比後腳窄，確定好位置後再找出肩頰骨位置，建立整體連結。

step 6
頭部特徵

　　從側面判斷將鼻頭尺寸找出來，根據頭骨尺寸建立連結，如果不確定頭骨尺寸可以量側面脖子尺寸。接著畫十字參考線修圓，決定耳朵與鹿角的位置，去除多餘的部分。

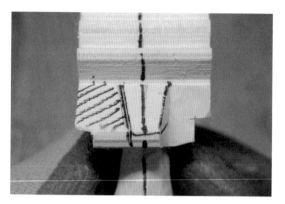

鼻頭尺寸與頭骨的關係，先從側面判斷找出鼻頭，並與頭骨尺寸建立關係。

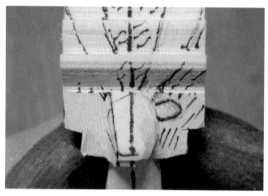

頭骨修圓決定關係位置，記得要等頭形修圓確定後，再建立周邊的關係連結。

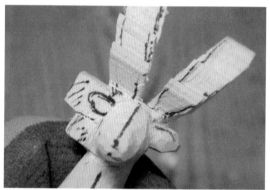

鹿角鋸切，確定鹿角的位置，鋸切多餘的部分，鋸的時候要注意鋸條的角度，確保有足夠的空間可以修飾。

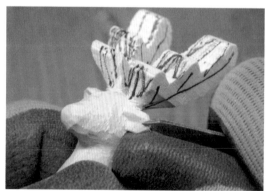

細節的處理方式，以拇指當肉墊支撐，慢慢調整修圓處理細節。

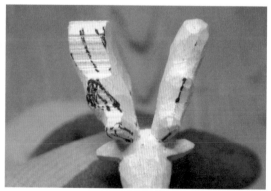

畫出中心軸線就能夠自由決定鹿角的方向與分岔位置。

step 7
刻劃表情細節

　　長臉族外凸的眼睛表現一直都很困擾，瞇瞇眼與圓眼睛都很怪，眼球失敗率太高太寫實，也有同學反應太恐怖，後來發展出比較簡單又不單調的方式，閉眼睛感覺像在夢遊，同時可以有眼球的感覺，難度又不會太高。

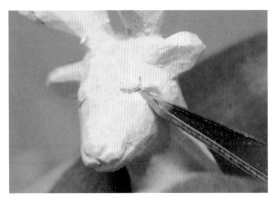

確定好眼睛位置後，刻劃出眼線，接著繞圈圈降低眼睛四周就行了。

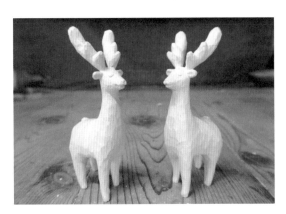

木雕完成照。

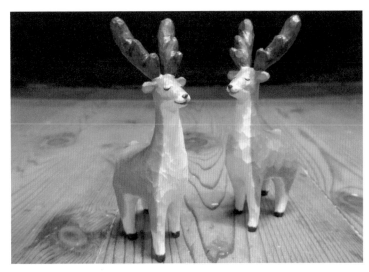

完成上色。

貪吃松鼠

對松鼠的印象就是一直吃一直吃，吃到兩頰鼓鼓的感覺才可愛，松鼠的人氣一直很高，也是本書裡面最難做的動物。在木雕製作上剪影線條越簡單反而越難做，必需有足夠的立體概念，才能夠一一地找出相對應的線條關係，為了凸顯嘴邊肉，礙於受到統一木頭尺寸限制只能小小的，在這裡加上了一點趣味性，蛋蛋與前腳之間的曲線，希望做出搖擺拜拜的感覺，尾巴則是可以掛在杯緣。

step 1
初胚體形判斷

松鼠比較特別的地方在於他的臉頰與手臂的關係，如果要讓臉頰凸出來必須勇敢地將手臂降低，但是必須考慮到臉頰與大腿肌肉的位置，先做記號小心不要削掉太多。

初胚體形判斷。

貪吃松鼠圖稿

（貪吃松鼠圖稿可參閱 123 頁，直接原圖印製）

step 2
初胚體形鋸切

尾巴多餘的部分會影響到鋸切手臂,所以先去除尾巴,再將手臂的兩條直線切開,從順手的方向邊拉邊轉,就能轉 90 度切開中間了。

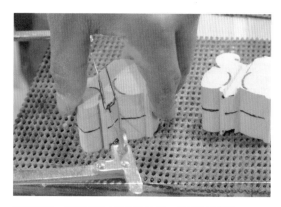

鋸切手臂,拉的時候才能施加角度,不要扭到鋸條就不會卡住。

step 3
下半身建立修圓

造形公式:建立參考基準線→周邊線條連結→決定相對位置關係→調整尺寸→修圓。

松鼠的蹲姿動態與四腳獸形不同,這時候我們必須先將手臂與臉頰的關係建立起來當作參考基準與背部頂點修圓。

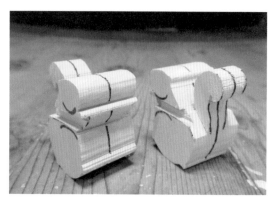

初胚體形鋸切完成。

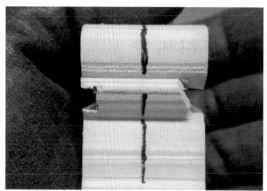

建立臉頰與手臂的關係,根據自己希望臉頰凸出的感覺做調整。

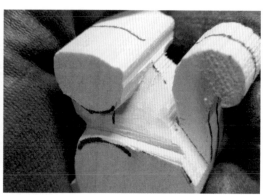

背部修圓,考慮兩個頂點間的曲線關係,去除邊邊角角,降低最高點周邊的肉,讓線條流暢。

參考基準出來後，開始建立周邊線條關係，這時鋸尾巴尺寸如果不對會影響到線條的判斷，可以先調整尾巴尺寸，確定後再做連結。

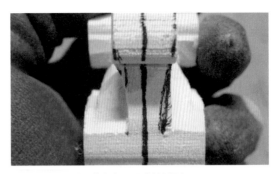

調整尾巴的尺寸，將根部的長寬比抓到 1：1。

線條來到屁股，這時同樣簡化成三個方向的圓判斷，找到動態頂點的位置進行修圓的動作。這裡我們可以知道蹲著應該是小腿外側與大腿外側是最凸出的地方，只要將他們與一開始的中心線建立起曲線關係很快就變圓了。

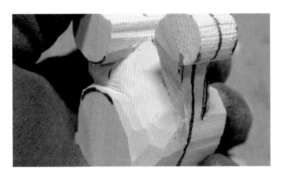

連結背部的線條，讓線條流暢，不確定削多少可以先將邊邊角角通通去除，降低最高點周邊的肉。

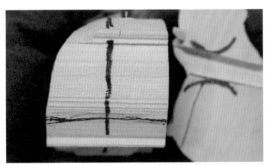

屁股底部變圓，小腿外側是最凸出的地方，將其周邊的肉全部降低，再做曲線連結。

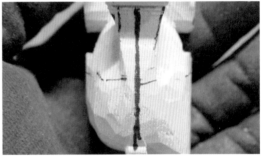

讓背面屁股變圓，大腿外側是最凸出的地方，將其周邊的肉全部降低，再做曲線連結。

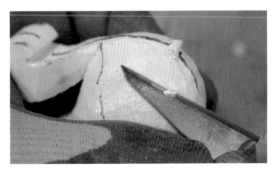

45 度周邊線條連結，做最後的整體檢視，把凸出來不流暢的地方與周邊線條建立連結。

背部完成後，轉到正面將兩手與兩腿之間有個小洞分開，再根據想要的動態決定小腿與手臂的內部線條位置關係；確定後就能做小腿與人魚線之間的關係連結，同樣決定小腿骨的頂點位置與小腿內外側建立連結。

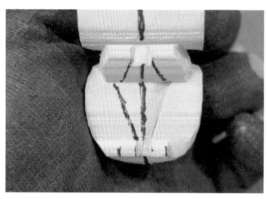

小腿與手臂的位置關係，蹲著的話手臂應該是靠在大腿上，決定後刻線將它分開，仔細拿捏刀尖接觸位置切斷分開。

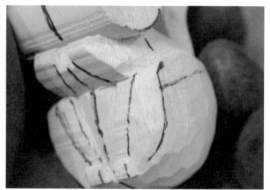

小腿線條的連結關係，要讓線條保持流暢，不確定削多少可先去除邊邊角角，降低最高點周邊的肉。決定小腿骨的頂點位置，建立兩側曲線關係。

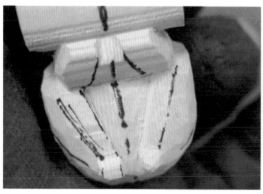

肚子與小腿內側的關係，肚子最凸出的地方不要碰到，加深周邊人魚線調整至滿意的狀態。

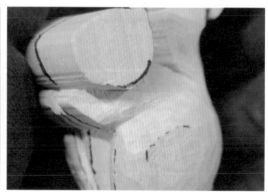

最後處理大腿外側與內側的關係連結，重新整理腰身與背部線條。

step 9
手的處理方式

　　兩手之間會有個小洞，用刀尖小心切斷分開。由於我們前面已經將手臂的外部線條確定了，只要量最寬的部分抓到 1：1，就能決定手臂的尺寸與位置了。

　　兩手中間的處理方式，這部分因為有一半是跟頭黏在一起，必須想辦法將他切斷才

有辦法分開，用拿筆刀的方式將刀尖戳進確定不需要的地方，左右扭一扭慢慢施加壓力，就能確實的切斷。接著再縱向下刀以三角形的方式去除切斷的部位，記得要小心拿捏刀子接觸到的位置，避免推擠把手弄斷。

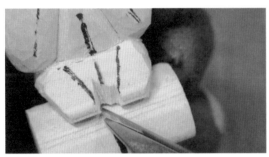

兩手之間，使用刀尖扭一扭慢慢加深切斷。

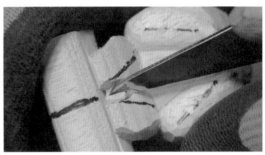

以三角形的方式，慢慢將切斷的地方縱向分開。

手臂修圓，只要畫出頂點中心線修圓就行了。

手臂內側，為了增加立體感，可以在內側刻線讓他轉進去。

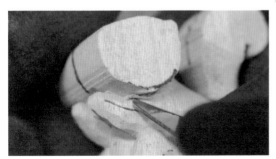

利用刻線確實地將臉頰與手臂分開。

step 5
頭部特徵

　　松鼠的頭越小頰囊就越大，由於側視圖案不明確，這時候可以依照希望製作的樣式自行決定。

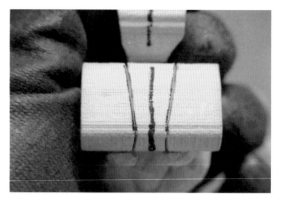

先將鼻頭嘴巴與耳朵位置找出來建立關係。

　　確定好頭與頰囊的位置之後，將眼睛周邊的頰囊降低，這部份則是透過觀察實際松鼠特徵才能發現，頰囊不會鼓到眼睛上。

確實地以幾何方式整個降低頰囊。

　　頭部位置確定後，只要考慮三個平面，畫出最高點的軸線，將它修圓就行了。

臉頰與嘴巴位置作刻線處理，做頰囊正面修圓。

根據自己希望的曲線進行調整，頰囊上面修圓。

將頭骨中線與臉頰接線連結成流暢的曲線。

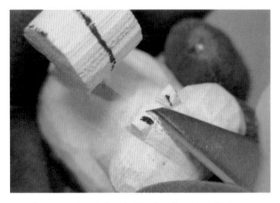

耳朵較小，要小心的拿捏力道，輕輕扭一扭切斷分開，慢慢修圓，不擅長拿捏力道也可以確定尺寸後用砂紙磨圓。

step 6
刻劃表情細節

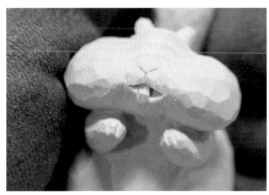

確定好嘴巴位置後，再做刻線降低周圍的線條找出牙齒的位置。

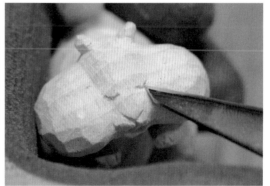

松鼠也是凸眼睛，位置較集中在切面上，這時候只要小心的縱向分開，再仔細地控制刀尖確實地把周邊劃斷降低，眼睛就凸出來了。

step 7
尾巴

　　尾巴修圓後，為了增加放置的穩定性，幫牠刻個屁股凹洞，讓與桌面的接觸點從一點變成兩點。

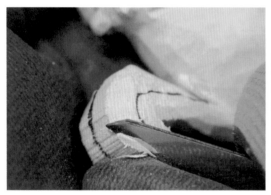

劃出中心線以拇指當肉墊，順著紋理修圓尾巴。

在屁股上做出凹洞，增加穩定性。

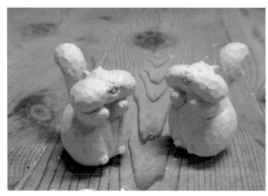

木雕完成。

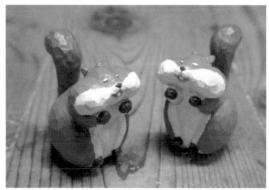

完成上色。

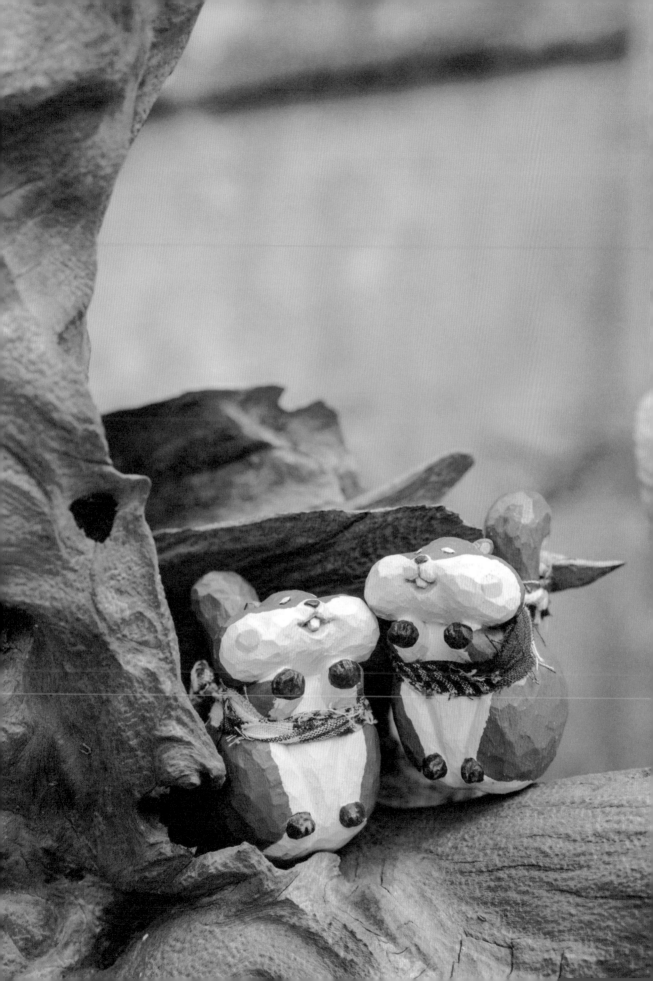

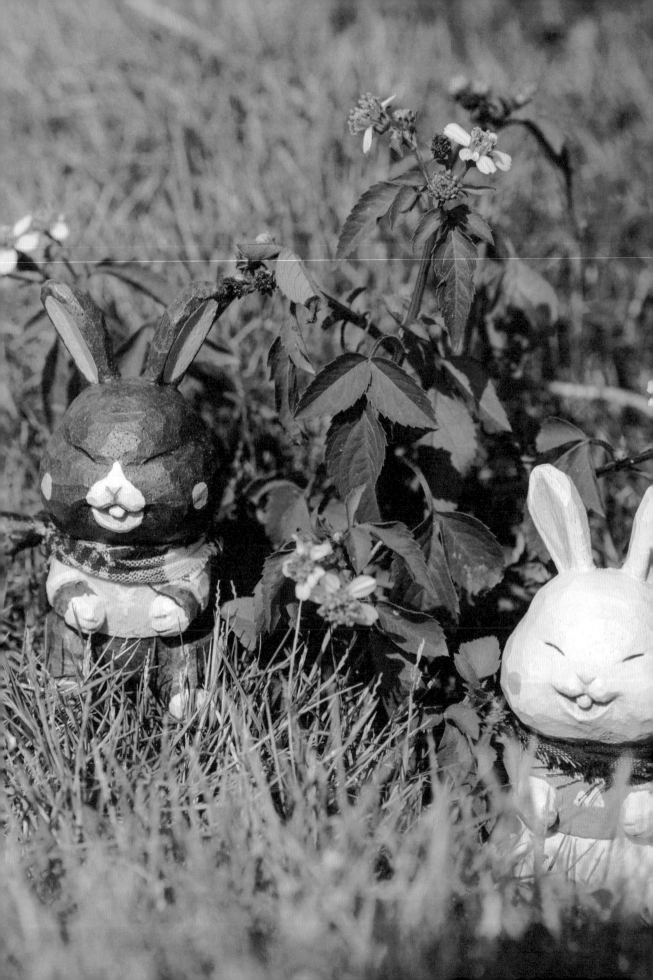

萌萌小兔

第二版小兔出現的時間較晚,那時候在想更特別有趣的方式呈現,盡量避免重複的造形感覺,嘗試挑戰坐姿修改線條比例,整整過了半年才慢慢地找到滿意的感覺,圖案設計上做了許多空間保留,讓大家可以自由的以減法方式變化成各種動物。

萌萌小兔圖稿

(萌萌小兔圖稿可參閱 123 頁,直接原圖印製)

初胚體形判斷

坐姿圖案從側面判斷可以知道脖子是連接頭部與身體的關鍵,所以只要將脖子的平面破壞掉,便能快速找到頭部與身體的相對位置關係。這裡是將大腿外側最凸出的地方與脖子的尺寸連接整片去除,另外需要注意的地方還有頭部臉頰最凸出的地方與耳朵線條的關係連結,這部分的平面接觸面積較大,要先用鋸子破壞找出大概的形狀在修圓時會比較容易,但耳朵與頭形關係還不確定,萬一開太大會很難調整所以先不處理。兩手中間受限於鼻子與大腿位置必須等到腳的位置確定後用小刀處理。

初胚體形判斷。

初胚體形判斷

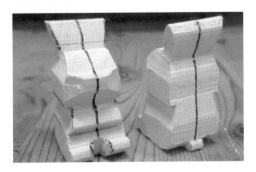

體形鋸切完成。

step 3
下半身建立修圓

造形公式：建立參考基準線→周邊線條連結→決定相對位置關係→調整尺寸→修圓。

脖子是連接頭與身體的關鍵同時是比較單純的圓柱體，所以只要修圓後就能快速建立起周邊線條關係，修圓時順便調整尺寸與頭部關係，整理至比較順眼的狀態，一開始的參考基準位置正確，後續線條就不會差太多，可以省下大量調整時間。

接著從較單純的背部線條出發建立起周邊流暢的線條關係，調整尾巴尺寸修圓，屁股底部修圓。

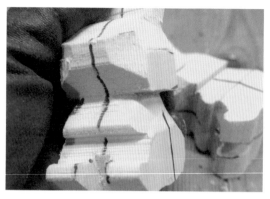

脖子修圓時順便調整尺寸與頭部關係整理至比較順眼的狀態。

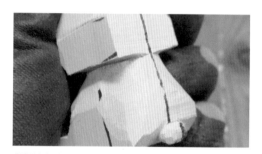

背部線條連結與尾巴修圓。

正面屁股修圓必須考慮大腿外側最凸出的地方進行曲線連結，根據側面腿部線條劃出中心線後，與底部中心線連接成流暢曲線。

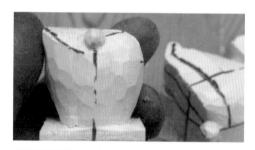

屁股正面修圓。

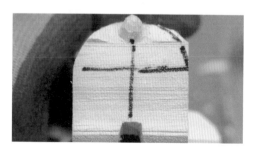

屁股底部修圓。

完成背部線條後，決定腿部動態的中心軸線，這裡為了容易處理手部，我會將腳趾外側設定在最凸出的地方，讓他腳開開，接著確認大腿內側位置後，調整尺寸就能將小腿修圓了。

決定腿部動態的中心軸線與大腿內側位置，調整尺寸大小。

小腿修圓。

大腿要修圓的話，必須先決定大腿與手臂外側線條之間的關係，同時調整手臂與脖子之間的線條。

建立大腿與手臂的關係，這部分主要依照自己希望的線條感覺調整。

最後是手臂的內部線條，這裡的角度比較刁鑽，必須仔細的拿捏角度下刀處理切斷分開，慢慢調整到滿意的狀態。

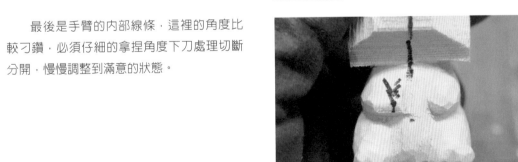

決定手部的尺寸線條。

step 9
頭部處理

　　獨立的頭部其實只是單純的修圓動作，正面變圓決定耳朵位置之後，再將上視圖的頭形變圓，最後做整體的連結就行了。之前有提到這張圖有預留修改調整的空間，鼻子會比較長，所以先將鼻子調整到我們想要的狀態。

調整鼻子尺寸，兔兔鼻子比較扁一點，不會特別凸出。

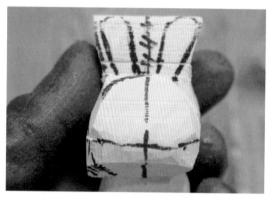

讓正面的頭形變圓，在修圓的同時調整脖子尺寸，接著將耳朵位置描繪出來。

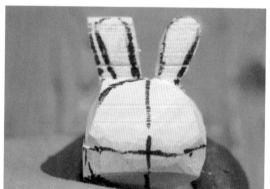

決定耳朵的鋸切位置。

讓上面頭形變圓。

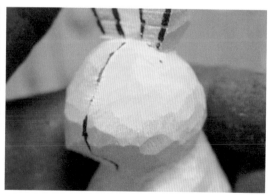

整體頭形檢視修圓。

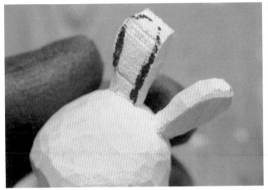

根據希望製作的耳朵線條調整。

觀察紋理方向進行下刀處理內耳。

step 5
刻劃表情細節

　　兔兔的表情特徵與松鼠相同，有一對凸出的牙齒，這裡示範服裝的刻劃方式。

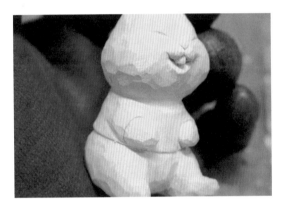

先將領口袖口下擺等位置描繪出來，考慮高低差的位置關係就能做出服裝的細節。

完成木雕。

完成上色。

活力大象

說到木雕動物大家第一個反應就是大象，我常收到許多希望製作大象的要求，試作後發現一般象鼻下垂，加工時會影響到鋸子動線，變得難以加工，得思考更容易製作的方法。不過，雖然造形變簡單，但大象的耳朵與象牙部分還是必須利用浮雕技巧找出立體位置關係，在製作時一定要記得保持耐心，避免受傷。

step 1
初胚體形判斷

一開始先將大象的耳朵位置畫出來，盡量測量到左右對稱，這部分必須獨立保留下來。接著大象的身體比較壯碩，前、後腳關係影響不大，所以直接將耳朵前面的頭部線條與鼻頭尺寸連接起來就行了。

初胚體形判斷。

活力大象圖稿

（ 活力大象圖稿可參閱 124 頁，直接原圖印製 ）

step 2
初胚體形鋸切

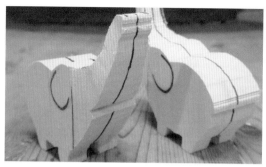

體形鋸切完成。

step 3
耳朵位置周圍降低

　　大象的耳朵外翻，如果一開始沒有劃分出來會比較難建立起體形關係，這時候先用刀尖將耳朵外形的木紋割斷，一次不要太深，避免推擠力道過大碎裂。接著拿捏角度把周邊的肉確實降低，調整至大概凸出的感覺就行了，記得要有耐心分多次進行，太用力很容易走刀，千萬不要把手放在刀子的行進方向前面。

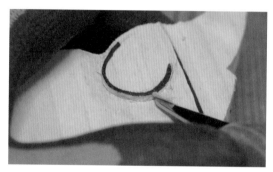

耳朵浮雕處理。

step 4
下半身建立修圓

　　造形公式：建立參考基準線→周邊線條連結→決定相對位置關係→調整尺寸→修圓。

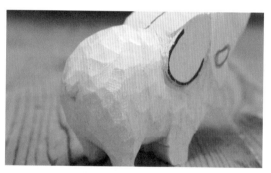

下半身修圓後，描繪出象牙的位置。

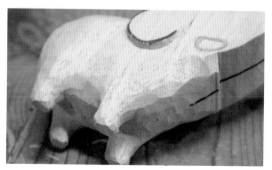

前腳與脖子修圓，前腳外部線條從耳朵下面整個去除，外部線條不要比後腳寬。

step 5
處理頭部

　　大象頭部比較明確的地方是鼻子的尺寸，只要先調整好鼻子修圓，就能作為參考基準找到耳朵與象牙之間的關係了。

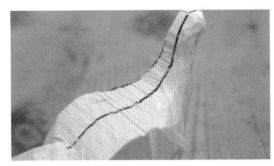

調整鼻子尺寸修圓，下手時要記得注意紋理方向。

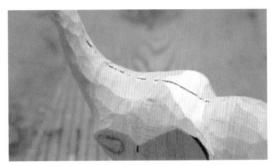

頭頂線條連結，由於這時候還不確定耳朵與象牙位置，只需去除邊邊角，並把最高點周邊的肉降低，與鼻子連接成流暢的線條就行了。

　　頭頂線條流暢後，決定象牙與嘴巴的位置關係，這裡可以知道象牙尖端是最突出的地方，所以周邊的肉肯定都能大膽降低，與嘴巴前腳與頭頂線條建立連結，確定好象牙位置尺寸後，調整高低差慢慢修圓。

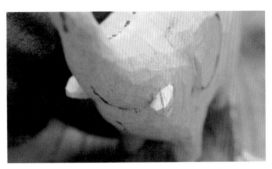

會影響象牙突出的周邊面積大膽的全數去除，拿捏下刀角度小心處理，慢慢的與周邊的線條建立連結，如果一開始設定的耳朵會影響到牙齒凸出，勇敢往後推吧。

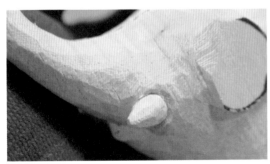

象牙修圓做細節刻劃。

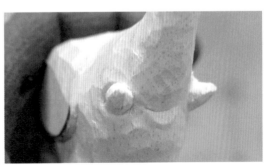

調整嘴型。

重新調整決定耳朵與頭部關係，象牙位置確定後，頭部的實際尺寸也跑出來了，再回來調整耳朵形狀與頭部的關係位置。

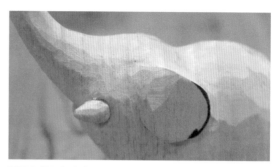

把耳朵與頭部確實的分開，建立頭部曲線。

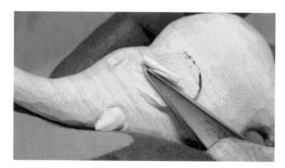

決定耳朵高低差的關係，前窄後寬順著木紋方向用左右的方式，降低耳朵內凹的部分。

內耳拿捏下刀角度，以「V」字型的方式降低處理，再用砂紙整理清不乾淨的毛屑就行了。

step 6
紋樣刻劃

木雕是一項卓越的裝飾工藝，早期被廣泛運用在各類家居產品之上，增加生活的美感情趣，相信大家做到這裡也大致上熟悉了木紋特性與造型的掌握。這裡再追加介紹裝飾性的浮雕技巧概念，來增加作品的變化與細緻度。

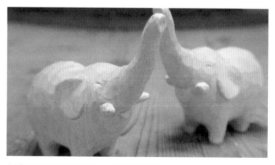

刻畫好大象的表情後，便完成木雕。

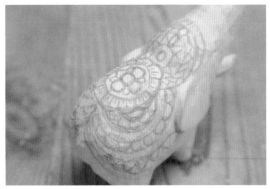

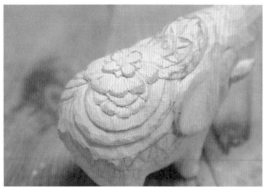

線稿描繪，傳統的木雕師傅都會有自己的裝飾
圖集，因應不同客人需求而生，坊間也有許多
學者收集製作圖集販售。

微小細節使用筆刀處理，決定高低差的位置關
係，由內而外逐一處理。

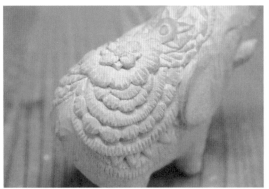

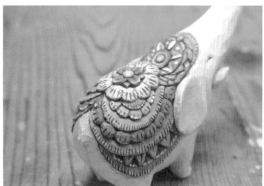

完成浮雕，不確定細節是否明確，可以先稀釋顏
料上一層深褐色來檢視。

浮雕上色。

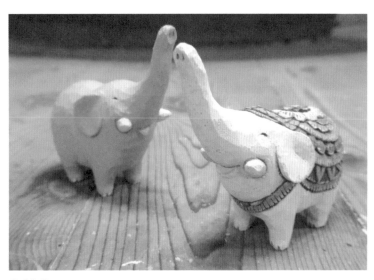

完成上色。

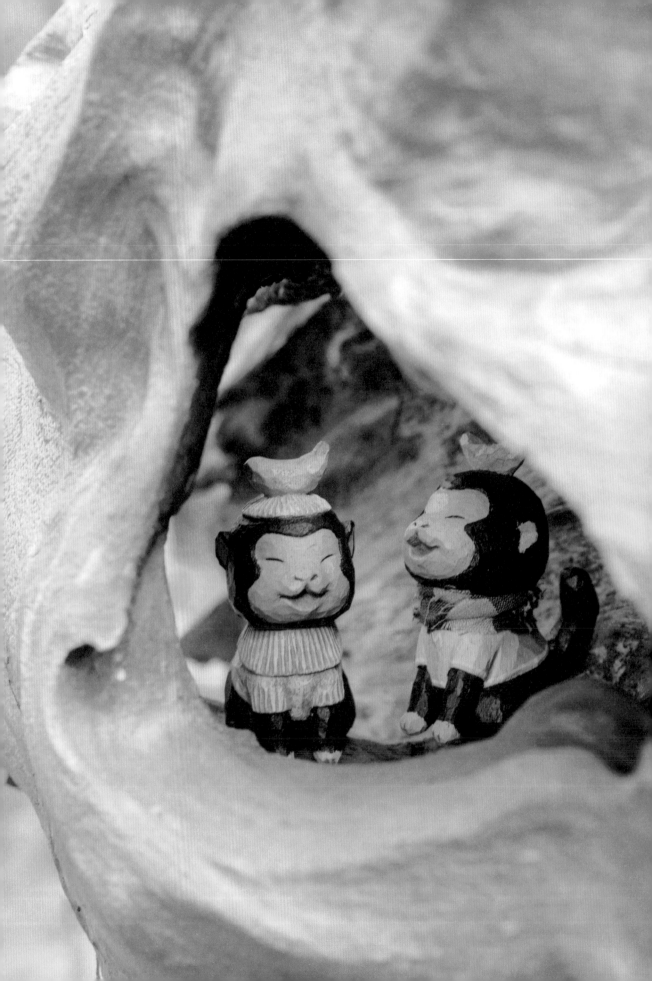

黑皮小猴

這張圖我叫他貴人，也是可以自由變化的圖稿，傳統信仰裡有種玉跪人的存在，讓信眾可以祈求回家給在社會上打拼的家人，帶在身上保祐未來能夠順遂有貴人相助。我覺得這樣的想法非常有趣，於是發展出貴人系列，希望能為大家帶來好心情。願意相信自己更加努力，便會招來更多貴人相助。

黑皮小猴圖稿

（ 黑皮小猴圖稿可參閱 124 頁，直接原圖印製 ）

step 1
初胚體形判斷

小猴子的耳朵與人類一樣長在兩側，頭上圖案原本的耳朵用不到，可以做成帽子或髮型等其它的裝飾。

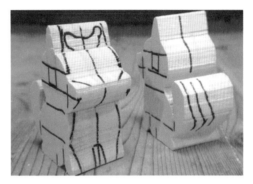

初胚體形判斷，耳朵位置稍微比較凸出，一開始必須先將耳朵周邊的肉降低。

step 2
初胚體形鋸切

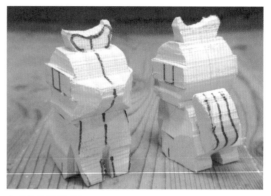

完成初胚體形鋸切。

step 3
下半身建立修圓

造形公式：建立參考基準線→周邊線條
連結→決定相對位置關係→調整尺寸→修
圓。

貴人的做法與兔兔差不多，同樣將脖子
修圓，接著決定各部位的位置關係，再修圓
很快就能完成了。

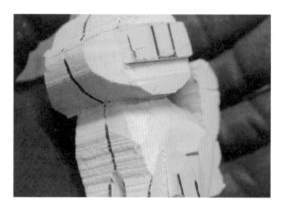

脖子修圓時順便調整脖子尺寸與頭部關係，整理至比
較順眼的狀態。

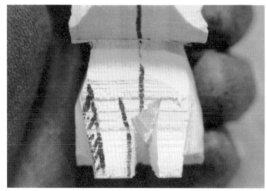

順著一開始鋸切的手部內部線條向上延伸決定手臂的
位置，接著從側面判斷尺寸去除多餘的部分。

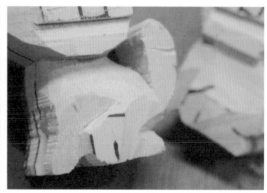

自行決定跪姿的大腿與小腿的位置關係，拿捏下刀角
度小心處理。

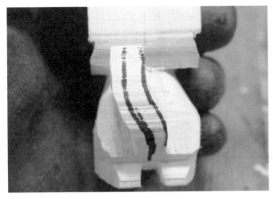

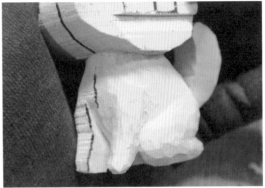

調整尾巴尺寸，由於尾巴較脆弱，留待最後再處理修圓。

身體建立修圓。

step 9
頭部處理

　　猴子的鼻子並不特別凸出，同樣先做調整後，將頭形的正面與側面修圓，再慢慢地找到耳朵與頭部的關係。

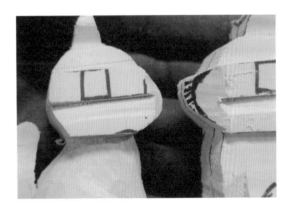

調整鼻子尺寸。

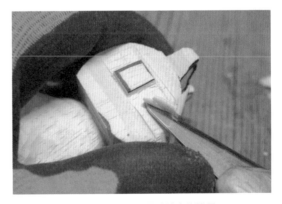

去除耳朵外部，將凸出的耳朵周邊確實的降低。

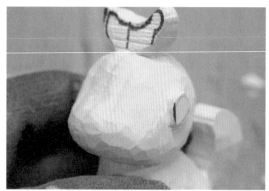

頭部修圓同時調整耳朵尺寸位置。

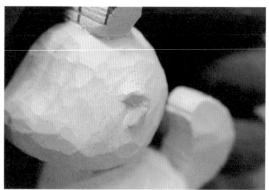

觀察耳朵狀況進行關係位置刻劃。

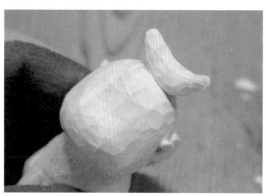

讓頭頂的香蕉變圓。

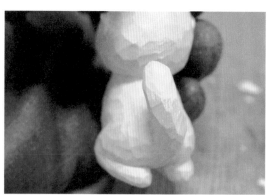

將尾巴修圓。

step 5
刻劃表情細節

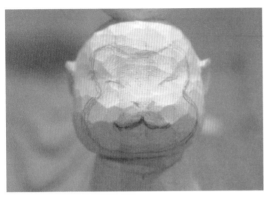

在這裡試著連衣服也刻劃出來。

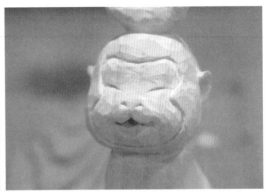

考慮高低差的位置關係，做刻線處理就能呈現立體效果。

木雕完成。

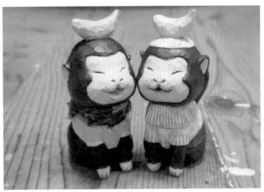

完成上色，木頭可以和許多材質結合，試著為它們做更多的打扮變化吧！

後記

用心去開啟一段對話

感謝創意市集願意協助出版木雕這類冷門的專業技法書，在華人世界裡有許多逐漸消失的傳統工藝，都因未正式的文字記載而慢慢地被人淡忘。雖然有不少中譯的外文教本，但往往由於譯者並非相關的從業人員，不是無法取得工具材料就是解說上有出入。回想剛開始入門的時候，實在非常辛苦，全憑一股傲氣不服輸的精神，承受肉體上的苦難努力練習至今，雖然目前的作品不算特別傑出，至少已經能夠讓自己在木雕這條路上勇敢的大步邁進。

感謝這些年來支持鼓勵陪伴我們成長的朋友們，在開始從事木雕教學後發現還是有不少朋友對木雕工藝充滿興趣，沒想到木雕也可以這麼可愛。其實木雕不難，只是需要靜下心來觀察傾聽木頭的感受，發自內心的與其對話，訴說你所想的期望，接受她的缺陷，用愛去包容共同創造更美好和諧的未來，這就是我們窮極一生所追求的，不是嗎？

雖然師傅不是具有優異成績表現的傑出人士，但是明白有些事情還是必須有人願意付出，才能引起共鳴迴響，木雕工藝這條路並不好走，過程卻很令人回味，相信只要不斷的努力創新，肯定會找到屬於自己獨特的明媚小徑，祝大家一路好走。我好幾次想放棄，不過我才不會告訴你們呢，還是得繼續工作累積存款才能放手去大膽創作，未來還是會抱著熱情努力分享，期待能夠看到台灣能有更多的選擇出現，感謝大家的支持。

木雕動物設計圖稿

木雕動物圖稿長寬尺寸皆為 10×10cm。

可直接複印，貼在 10×10×3.5cm 的木塊上使用。

招財小狐狸

開運柴柴

木雕動物圖稿長寬尺寸皆為 10×10cm。

可直接複印，貼在 10×10×3.5cm 的木塊上使用。

羊駝先生

快遞貓

木雕動物圖稿長寬尺寸皆為 10×10cm。可直接複印，貼在 10×10×3.5cm 的木塊上使用。

捕魚小熊

優雅小鹿

貪吃松鼠

萌萌小兔

木雕動物圖稿長寬尺寸皆為 10×10cm。

可直接複印，貼在 10×10×3.5cm 的木塊上使用。

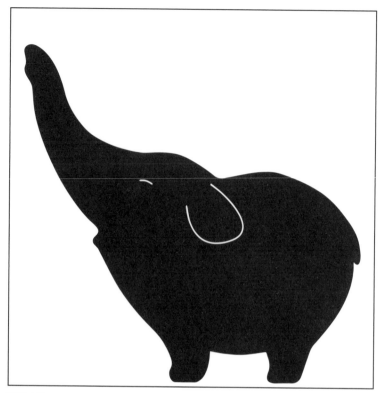

活力大象

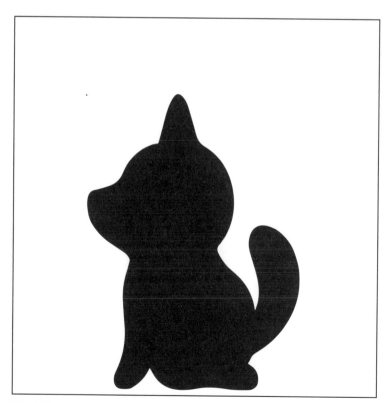

黑皮小猴

2AF146X

一把美工刀削出可愛小動物
我的第一本木雕手作書（三版）

作　　　者	許志達
責任編輯	單春蘭
特約美編	蘇孝朋
封面設計	蘇孝朋、林亞萱
攝　　　影	許志達、Tim

行銷企劃	辛政遠
行銷專員	楊惠潔
總　編　輯	姚蜀芸
副　社　長	黃錫鉉

總　經　理	吳濱伶
發　行　人	何飛鵬
出　　　版	創意市集
發　　　行	城邦文化事業股份有限公司

歡迎光臨城邦讀書花園網址：www.cite.com.tw
香港發行所
城邦（香港）出版集團有限公司
地址：九龍九龍城土瓜灣道86號
　　　順聯工業大廈6樓A室
電話：(852) 25086231
傳真：(852) 25789337
E-mail：hkcite@biznetvgator.com

馬新發行所
城邦（馬新）出版集團 Cite (M) Sdn Bhd
41, Jalan Radin Anum,
Bandar Baru Sri Petaling,
57000 Kuala Lumpur,Malaysia.
Tel：(603) 90563833
Fax：(603) 90576622
Email：services@cite.my

ISBN　978-626-7336-68-7（紙本）
　　　　9786267336694（EPUB）
2024 年02月三版一刷
Printed in Taiwan.
定　　　價　新台幣360元（紙本）
　　　　　　252元（EPUB）/港幣120元
製版印刷　凱林彩印股份有限公司

若書籍外觀有破損、缺頁、裝釘錯誤等不完整現象，想要換書、退書，或您有大量購書的需求服務，都請與客服中心聯繫。

客戶服務中心
地址：10483 台北市中山區民生東路二段141 號B1
服務電話：　(02) 2500-7718、　(02) 2500-7719
服務時間：周一至周五9：30 ～ 18：00
24 小時傳真專線：　(02) 2500-1990 ～ 3
E-mail：service@readingclub.com.tw
※詢問書籍問題前，請註明您所購買的書名及書號，以及在哪一頁有問題，以便我們能加快處理速度為您服務。
※我們的回答範圍，恕僅限書籍本身問題及內容撰寫不清楚的地方，關於軟體、硬體本身的問題及衍生的操作狀況，請向原廠商洽詢處理。
※廠商合作、作者投稿、讀者意見回饋，請至：
FB 粉絲團 http://www.facebook.com /innoFair
E-mail 信箱 ifbook@hmg.com.tw

國家圖書館出版品預行編目（CIP）資料

一把美工刀削出可愛小動物：我的第一本木雕手作書/許志達著.--三版.-- 臺北市：創意市集出版：城邦文化發行, 2024.02
　面；　公分
ISBN 978-626-7336-68-7 (平裝)

1.木雕 2.工藝

933　　　　　　　　　　　　　　　　　109005569